放手畫吧！

JUST DRAW IT!

—— 65堂激發手繪力的創意練習課，
喚起你與生俱來的繪畫天賦

放手畫吧！

JUST DRAW IT!

——**65**堂激發手繪力的創意練習課，
喚起你與生俱來的繪畫天賦

山姆‧皮亞塞納（Sam Piyasena）
貝芙麗‧菲力浦（Beverly Philp） ◎著

積木文化

國家圖書館出版品預行編目(CIP)資料

放手畫吧！Just Draw It!：65堂激發手繪力的創意練習課，喚
起你與生俱來的繪畫天賦 / Sam Piyasena, Beverly Philp著；
趙熙譯. -- 初版. -- 臺北市：積木文化出版：家庭傳媒城邦分
公司發行, 民102.06
160面；21.5x25.4公分
譯自：Just draw it! : the dynamic drawing course for anyone
with a pencil & paper
ISBN 978-986-5865-18-4(精裝)

1.繪畫技法 2.創意

947 102009006

Art School 53

放手畫吧！Just Draw It!

—— 65堂激發手繪力的創意練習課，喚起你與生俱來的繪畫天賦

原著書名／Just Draw It!: The Dynamic Drawing Course for Anyone with a Pencil and Paper
作　　者／山姆‧皮亞塞納（Sam Piyasena） 貝芙麗‧菲力浦（Beverly Philp）
譯　　者／趙熙
特約編輯／吳佩霜
責任編輯／魏嘉儀
主　　編／洪淑暖

發 行 人／涂玉雲
總 編 輯／王秀婷
版　　權／向艷宇
行銷業務／黃明雪、陳志峰

出　　版／積木文化
　　　　　104台北市民生東路二段141號5樓
　　　　　官方部落格：http://cubepress.com.tw/
　　　　　電話：(02) 2500-7696　　傳真：(02) 2500-1953
　　　　　讀者服務信箱：service_cube@hmg.com.tw
發　　行／英屬蓋曼群島商家庭傳媒股份有限公司城邦分公司
　　　　　台北市民生東路二段141號2樓
　　　　　讀者服務專線：(02)25007718-9　24小時傳真專線：(02)25001990-1
　　　　　服務時間：週一至週五上午09:30-12:00、下午13:30-17:00
　　　　　郵撥：19863813　戶名：書虫股份有限公司
　　　　　網站：城邦讀書花園　網址：www.cite.com.tw
香港發行所／城邦（香港）出版集團有限公司
　　　　　香港灣仔駱克道193號東超商業中心1樓
　　　　　電話：852-25086231　　傳真：852-25789337
　　　　　電子信箱：hkcite@biznetvigator.com
馬新發行所／城邦（馬新）出版集團
　　　　　Cite (M) Sdn Bhd
　　　　　41, Jalan Radin Anum, Bandar Baru Sri Petaling,
　　　　　57000 Kuala Lumpur, Malaysia.
　　　　　電話：603-90578822　　傳真：603-90576622
　　　　　email: cite@cite.com.my

封面完稿／唐壽南
內頁排版／劉靜蕙

Just Draw It!
The Dynamic Drawing Course for Anyone with a Pencil and Paper
Copyright (c) 2012 Quarto plc

2013年（民102）8月8日 初版一刷　　　Printed in China.
售價／480元
ISBN 978-986-5865-18-4

Contents

**線條
和記號**

page 10

**色調
和形態**

page 30

**構圖、透視
和觀點**

page 60

動態
和姿勢
page 84

圖案
和肌理
page 98

觀察、探索
和想像
page 110

前言

許多人小時候都喜歡畫畫，回想當時：俯身紙上，一手握著鉛筆、一手捧著檸檬汽水，多麼愜意美好啊！畫畫是一種逃避世界的方式，也是一種尋找靈感的途徑——許多年幼的孩子會在畫畫時感受到。然而，隨著年齡逐漸增長、進入學校以後，繪畫所強調的重點和關注的焦點會發生轉移，轉向力求逼真表現我們所看到的種種事物。令人難過的是，對於多數的孩子而言，過去從繪畫中獲得的自由和快樂，就此永遠消失。最後能夠動手畫畫的，只剩下少數被認為具有特殊天分的人了，實在是很遺憾的事情。

當孩子長大以後，在繪畫方面受到讓人難以置信的抑制，使他們已經沒有信心再拿起鉛筆在紙上畫畫了。甚至連從事創意產業的人，對於徒手畫畫都產生恐懼。近年來，這個趨勢愈來愈明顯，許多藝術院校的學子更傾向於使用數位技術來製圖。因此，本書將帶你重返童年時代，單純地享受在紙面上留下痕跡的過程。

**Pick up your pencil
and just draw it!**

Lau

B.P.

首先，我們要探討線條和記號的繪製，這在繪畫藝術中是非常核心的部分。接著是了解如何使用明暗，塑造出形狀。到第三章，我們要探索一項人們看起來相當棘手的任務，就是如何在平面的畫紙上表現出三度（three-dimensional）的物體。然後，我們將了解如何替繪畫注入動態感。再來，我們會打開思路，運用肌理和圖案，嘗試各種可能性。最後，會鼓勵你消除對於繪畫的成見，激發出探索創造的精神。最重要的是，本書將幫助你不斷創新，並通過繪畫，表達自己的感動與激情。

第一章

在本章裡，我們將要了解繪畫藝術中的基礎概念。對每一個畫畫的人來說，樹立起信心，就是邁出了重要的第一步。通過繪畫，你的創造力將得以自由表達。我們可以運用多種不同方式來表現線條的特質、重量和強度，進而傳達形狀、形態、動態和色調。

線條和記號

「沒有所謂錯誤的音符；只是某一個比另一個更恰當、更合適而已。」
——爵士樂家 塞隆尼斯・孟克（Thelonious Monk）

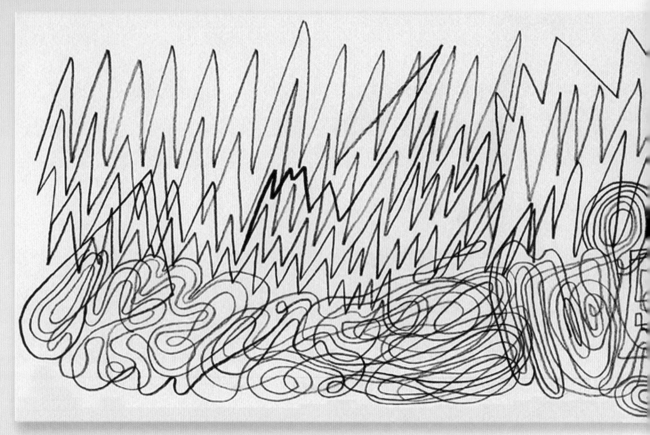

聲音和視覺

歷史上有許多藝術家從音樂中汲取靈感，因此，很多人的作品都涉及了音樂。

　　俄羅斯藝術家瓦西里‧康丁斯基（Wassily Kandinsky）就是一例。他試圖透過自己的作品，傳達出複雜的古典音樂。在觀看華格納（Wilhelm Richard Wagner）的歌劇《羅恩格林》（Lohengrin）之後，他形容：「狂野的，近乎瘋狂的線條呈現在我的面前。」康丁斯基的抽象畫作具有開創性，它們表達了聲音和視覺之間的相互影響。

　　很多藝術家在作畫時，會播放「白噪音」（white noise，所有頻率振幅能量相同的聲音）當作背景音樂。不過，我們這項練習所關注的是「聲音的視覺化」。在這裡，音樂站上舞臺中心，成為繪畫的焦點。節奏、和諧和肌理，是音樂和繪畫這兩種藝術形式所共用的要素，我們可以在繪製記號的過程進行探索。請將鉛筆拿在手裡，像一名手執指揮棒的指揮家一樣，遵循著樂曲的起伏，開始畫吧！

1. 在牆上貼一張非常大的紙，或是壁紙的內襯。

2. 在這項練習中，我們只要使用一種繪畫工具，例如：一支軟鉛筆或是一支石墨棒。

3. 現在，播放一段自選音樂，最好是純器樂的樂曲，因為有歌詞的音樂容易分散注意力，而產生與這首歌相關的文字圖解。

4. 讓自己沉浸在音樂中，嘗試在紙上傳達出感官的特質。讓我們開始探索潛在的抽象線條。

5. 音樂的節奏會激起你的生理反應，引導你的繪畫。有一點很重要：別對你所要畫的圖過於深思熟慮；線條應該隨著音樂起伏，即時無縫地移動開來。這樣的繪畫過程就像一場表演。

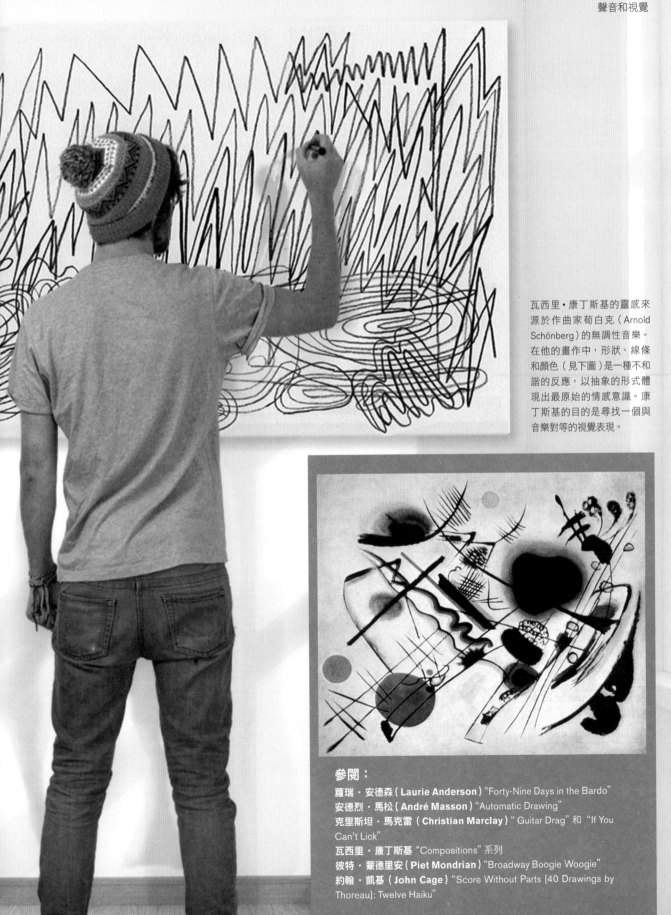

瓦西里‧康丁斯基的靈感來源於作曲家荀白克（Arnold Schönberg）的無調性音樂。在他的畫作中，形狀、線條和顏色（見下圖）是一種不和諧的反應，以抽象的形式體現出最原始的情感意識。康丁斯基的目的是尋找一個與音樂對等的視覺表現。

參閱：
蘿瑞‧安德森（**Laurie Anderson**）"Forty-Nine Days in the Bardo"
安德烈‧馬松（**André Masson**）"Automatic Drawing"
克里斯坦‧馬克雷（**Christian Marclay**）"Guitar Drag" 和 "If You Can't Lick"
瓦西里‧康丁斯基 "Compositions" 系列
彼特‧蒙德里安（**Piet Mondrian**）"Broadway Boogie Woogie"
約翰‧凱基（**John Cage**）"Score Without Parts [40 Drawings by Thoreau]: Twelve Haiku"

用線條去散步

藉著完成這項任務，我們可以到處走走。每個人都擁有威知世界的獨特方式，所以，某些吸引你視線的東西，未必能夠吸引別人。在公共場合作畫，或許會讓你不自在，畢竟你走出了自己所習慣的舒適區域，因此，希望這項練習能夠幫助你消除這種不適。

捕捉和整理那些最關鍵、最能夠描述旅程的資訊。你將學會僅僅使用純粹的線條來作畫，同時手眼並用，進而增強專注的程度。

1. 當你打算出門散步的時候，請帶著筆或削尖的鉛筆和素描簿。

2. 走到戶外，別讓你的筆離開紙面，開始畫吧！

3. 畫一些你所看到的有趣事物。將流動在筆下的線條與視線所及之處連貫起來。即使不滿意其中一根線條，也不必糾正它，就在原來的線上繼續畫下去。你將會從錯誤中學習。

4. 現在向前走約五十步，環顧四周，畫些其他吸引你的東西。觀察並記錄下來。

5. 重複之前的步驟，再向前走五十步，環顧四周，再畫下另一些映入你眼簾的東西。觀察並記錄下來。

6. 繼續這項練習，直到走進一家咖啡館，點一杯香濃可口的咖啡。把這杯咖啡也畫下來。

然後，我們經過一家帶有手繪圖案的健身房視窗。

從這裡開始
我們的旅程，從觀察運動用品店的櫥窗開始。

「繪畫，就像用一

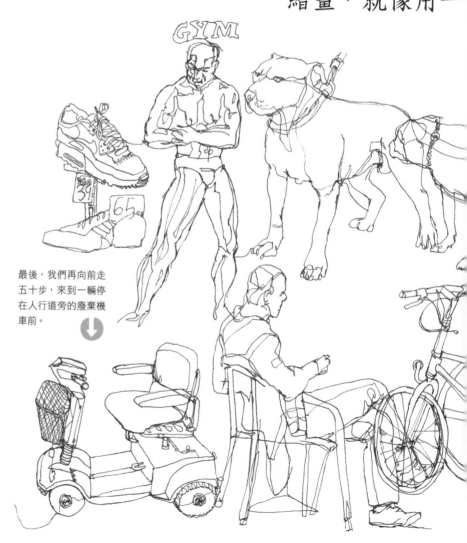

最後，我們再向前走五十步，來到一輛停在人行道旁的廢棄機車前。

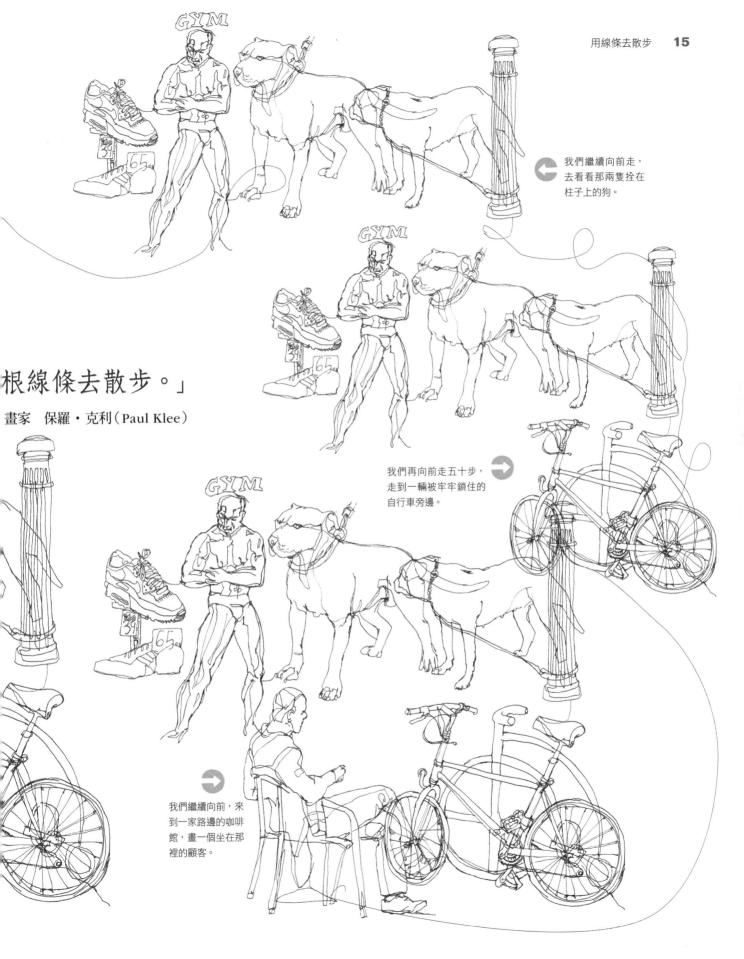

我們繼續向前走，
去看看那兩隻拴在
柱子上的狗。

「……根線條去散步。」

畫家　保羅·克利（Paul Klee）

我們再向前走五十步，
走到一輛被牢牢鎖住的
自行車旁邊。

我們繼續向前，來
到一家路邊的咖啡
館，畫一個坐在那
裡的顧客。

在運動中繪畫

坐在一群朋友中間畫畫，真是一件可怕的事情，因為他們往往期望你的畫作看上去非常逼真，或者非常完美。比較容易上手的方法是：乘坐火車、公車或小轎車等移動中的交通工具，然後開始作畫，這個時候，處在顛簸狀態的你，還會期望自己畫出一張完美的畫嗎？最有收穫的是，這種移動將會使你筆下的線條更生動、更隨意。反倒是按照常規畫畫，就很難畫出富有創造性的作品。這不僅使你的旅程過得更快，且將帶來印象深刻的一天。

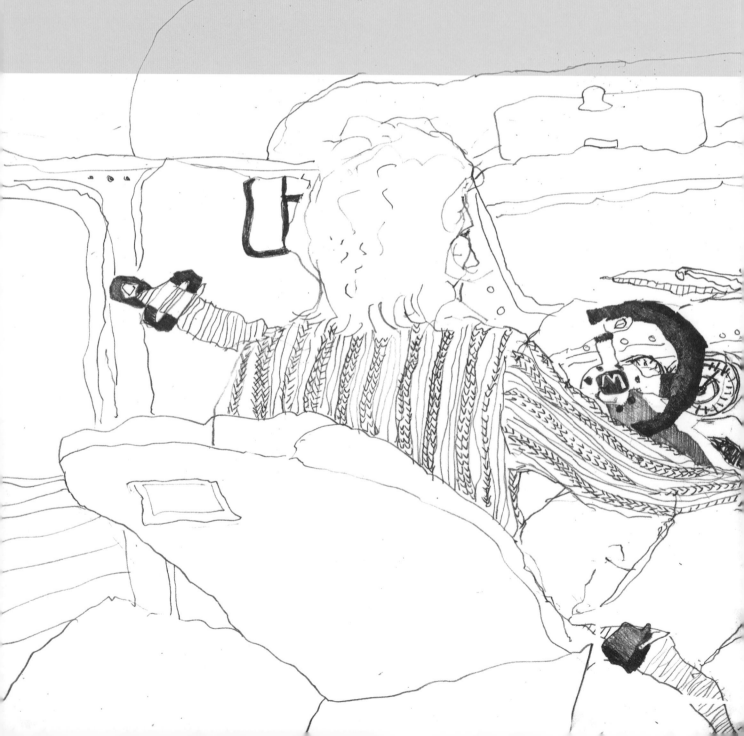

1. 舒服地坐在座椅上，弄清楚你要畫車廂內部的哪一個範圍。然後，將這個區域大致劃分成幾塊。從圖中，你可以看出，擋風玻璃上的雨刷占據畫面的中心位置，後視鏡的左邊緣則位於垂直的中點位置。

2. 用淡淡的分隔號或橫線，把紙面分成幾個等分。這保證你能夠將車內的全景收納在紙上。

3. 現在開始在各個區域內畫基本的輪廓線、座椅、中控面板和人物。

4. 確定好畫面的基本結構後，再來畫一些有趣的細節，例如按鈕和開關。你還可以在暗面畫上陰影。

5. 別擔心這些搖晃的線條，這正是在移動中作畫的趣味所在。小心！它會使你沉迷其中。

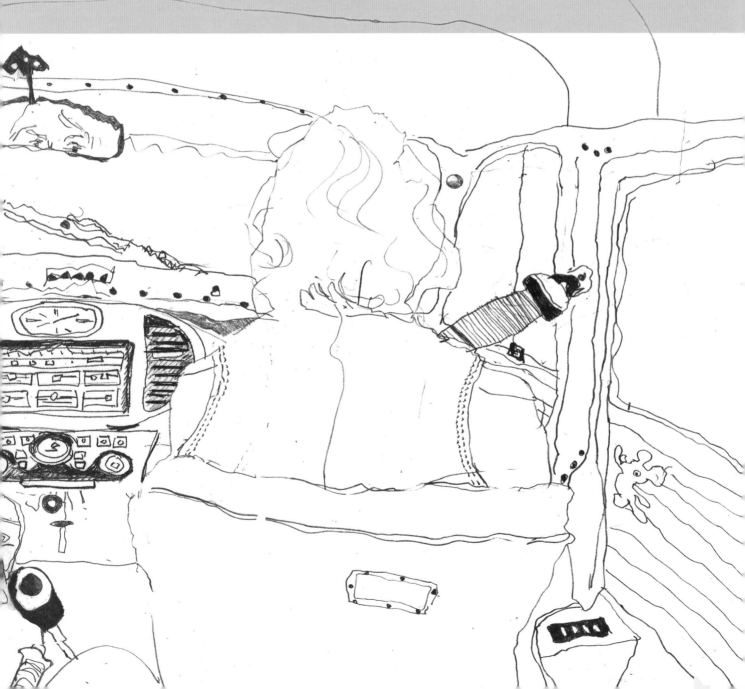

出門呼吸新鮮空氣，親近大自然，真是一種精神
壓力的釋放。這有助於你理清思緒、提升感覺、
激發創作的欲望。

到樹林裡走走

　　捲起厚重的紙，將印度墨（India
ink）倒入一個大型容器內，到森林
或樹林裡去走走。一邊走、一
邊捕捉自然環境中的靈感。
四處搜尋，找到各種長度和
寬度的枝幹。你將利用這些
樹枝來體驗製作印跡的樂趣。

作者貝芙麗（Beverly）
回到自然中（如下圖），
大森林為她提供了繪畫
工具和創作靈感。

1. 把紙鋪在地上，找幾塊石頭壓住。

2. 從周圍的自然形態中捕捉靈感。深
　呼吸，將樹枝的一端蘸上墨汁，開
　始在紙上畫圖。

3. 熟練地運用樹枝，創作各式圖樣。

4. 用你的整個身體來決定即將要畫的
　圖。驅動力來自何處呢？是肩膀、
　肘部或軀幹？

5. 試著控制樹枝，以兩隻手抓住，像
　用劍一樣揮舞它。祝你玩得愉快！

6. 最後，嘗試用各式各樣的樹枝，對
　比你用它們所畫出來的各種圖樣。

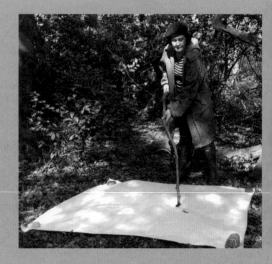

繪畫呼哈

禪藝術家試圖用一個單純的記號，捕捉精神和生命的本質。

在這項練習中，你將繪製一幅簡單、瞬間的圖畫。你的畫將在一瞬間裡完成——在一塊玻璃上，以一種無法長久保存的表現形式。請不必把圖畫的繪製看得舉足輕重，放輕鬆的狀態反而有助於拓展想像力。

你還記得嗎？在公車或長途汽車那哈過氣的玻璃窗上漫不經心地塗鴉。這項練習不需要任何繪畫工具，所要用到的，就是你的食指、你的哈氣和一面窗戶。它成本低廉，是自發的，也是即時的。

1. 在窗戶上哈氣，用你的食指快速地作畫。假如你想創作一幅大型畫作，就用熱水壺裡的水蒸氣。

2. 你可以畫任何從腦海中浮現出來的東西。試著用一種非自我意識的方式製作你的圖樣。這幅畫會被快速地創作出來，又很快地被擦掉。然後，再次將蒸氣噴在窗玻璃上，開始畫另一幅畫。

3. 這些畫可能會隨著蒸氣裡的水滴滴落——與你的其他畫作結合在一起。

4. 用你的手指甲，畫出更多精細的線條。

5. 盡可能用小細節嘗試畫出富有表現力的線條。

6. 用你的其他手指，擦掉更大塊的區域。

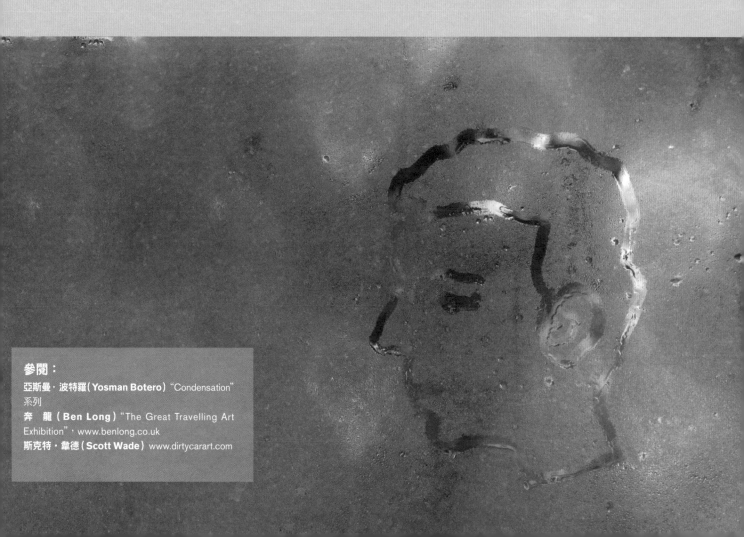

參閱：
亞斯曼·波特羅（Yosman Botero） "Condensation" 系列
奔　龍（Ben Long） "The Great Travelling Art Exhibition"，www.benlong.co.uk
斯克特·韋德（Scott Wade） www.dirtycarart.com

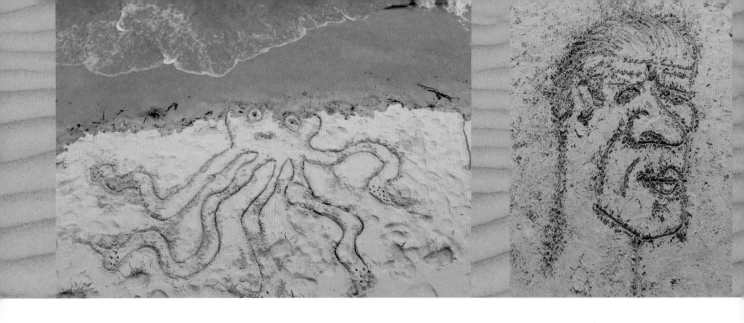

沙地上的線條

伴隨著波浪拍打海岸的聲響，打著赤腳走在沙灘上，呼吸海邊的空氣，沒有比這更愜意的事了。所有的生活壓力都消失了，它勾起我對童年閒暇時光的回憶。在海岸上玩耍——吃霜淇淋、砌沙堡、玩衝浪，十分愉快。

在沙地上作畫是一件既愉快又好玩的事。你能夠自由發揮任何繪畫技法，同時，還能借用這個理由到海灘上去逛一逛！別太把你的傑作當一回事，那是沒有意義的，因為潮水很快就會沖蝕掉所有的痕跡。

參閱：
吉姆・德內文（Jim Denevan）
"Surfers in Circles"，www.jimdenevan.com/sand

吉姆・德內文運用各式各樣的材料，包括：漂流木、耙子甚至是鏈環，在沙地上畫出美麗的幾何圖形。據說，2009年他在美國內華達州的黑岩沙漠創作的這幅畫，是目前世界上最大的作品。

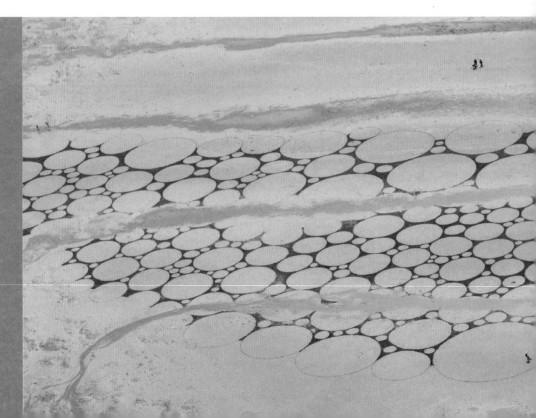

1. 尋找海灘上的漂流木、貝殼和鵝卵石，以這些材料當作繪畫工具。

2. 在濕潤的沙子上勾勒出一條線。整片沙灘就像你的畫布。它可以是一幅栩栩如生的圖畫，也可以是一個圖案或某種抽象畫，憑著直覺，放手去畫吧！

3. 沙子的特質會影響作畫的效果。如果沙子潮濕，就更加容易畫出痕跡。但是你不需要太介意，無論沙子是濕的或乾的、是軟的或硬的，有什麼就用什麼。

4. 沙畫會隨著潮汐而瞬息萬變。若你想把它保存下來，拍張相片就行了。不久的將來，這些相片將會勾起你在沙灘上塗鴉的美好回憶。

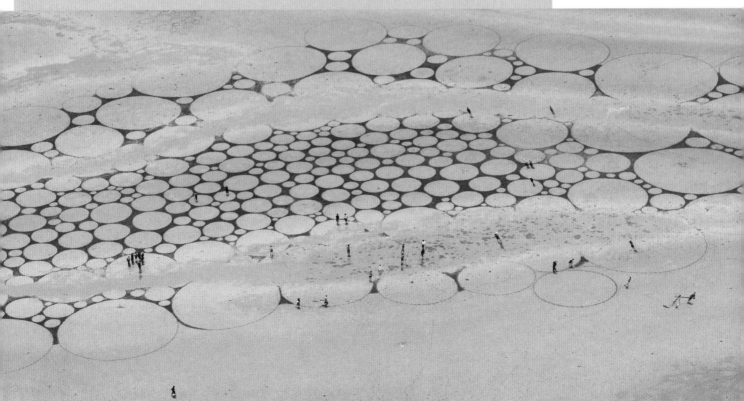

刺繡 放下你的筆，拿起針和線。

在刺繡的過程中，你將會進一步探索繪製線條的技藝。這項任務並非我們平常所熟悉的，它是一種更緩慢、更需要仔細的創作方式。無需擔心你以前是否使用過針線。這只是一項練習，並不要求具備精湛的技術——只要你玩得開心！

1. 你需要準備一支1B鉛筆、針、線和布。最常見的十字繡布，是一種有網眼的織錦。若找不到這種布，用印花布、絲綢或平紋的棉布也沒問題。使用十字繡以外的布，就需要借助繡花箍，把布繃緊。

2. 輕輕地在布上畫出一個簡單的圖形，這是刺繡時的參照物。

3. 用針和線沿著線條刺繡。即使迷失在這些線條中也無妨，總之，請放大膽去繡吧！

參閱：
珍妮・哈特（Jenny Hart）刺繡形象，
http://jennyhart.net
理查・塞爾（Richard Saja）刺繡藝術作品，http://historically-inaccurate.blog
spot.co.uk
露意絲・布爾喬亞（Louise Bourgeois）
"Ode à L'Oubli"

在塗抹的線上
印畫

這項練習將幫助你回到熟悉的繪畫技法上，鼓勵你盡可能多多思考不同線條的特質。失去對線條的控制，會帶來令人興奮的機會。有的印跡看起來非常好，而有的卻不會。

　　當安迪・沃荷（**Andy Warhol**）1950 年在紐約以當代藝術家的身分工作時，就曾運用這種繪畫技法。這種技法幫助他複製形象，帶來一種線條經過塗抹的效果。這項練習就要求你仿照他的創新技法。

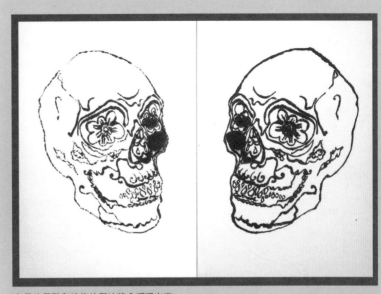

有趣的墨點和線條的質地將會浮現出來。

1. 在一張不吸水的紙上，用鉛筆畫一個形象。再拿另一張吸水性強的紙（例如水彩紙），將兩張紙的一邊黏起來，就像賀卡一樣。這樣，經過折疊，就能將圖樣印到吸水性強的紙上了。

2. 3. 4. 5. 用印度墨沿著鉛筆線描畫，每畫一點就折疊一下吸水紙，按下去，使兩張紙保持重疊。然後翻開，查看印在吸水紙上的圖樣，觀察它的演變。你將創造出一種被安迪・沃荷稱為原始的轉印圖形。接下來，你可以換張吸水紙重新黏貼，重複上述步驟，製作更多的轉印圖形，而且，每一幅都是獨一無二的。

6. 對比這些線條之間的不同效果：這些線條富有粗細變化嗎？ 這些偶然的印跡有趣嗎？

　　用不同材料來進行試驗，例如，你可以嘗試用非常軟的鉛筆來製作一幅印畫。

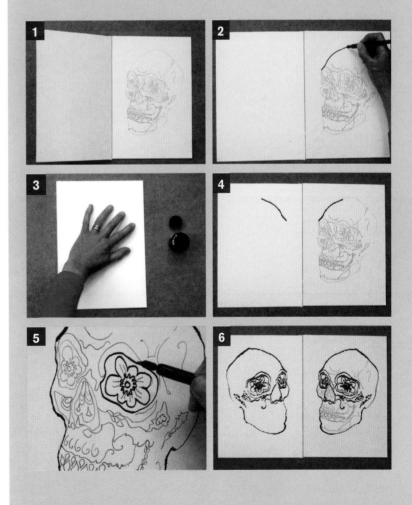

顛倒

我們透過已了解的資訊和視覺線索來認識事物，如果把它們顛倒過來，就會對我們習慣的感覺方式形成一種挑戰。你試過倒著看書嗎？那真是難以置信！顛倒的文字將會難以閱讀，令人迷惑不解。

不難。

我們透過已了解的資訊和視覺線索來認識事物，如果把它們顛倒過來，就會對我們習慣的感覺方式形成一種挑戰。你試過倒著看書嗎？那真是難以置信！顛倒的文字將會難以閱讀，令人迷惑

顛倒

1969年，新表現主義畫家喬治·巴塞立茲（Georg Baselitz）嘗試用一種「形象倒錯」的方法來創作，他經常畫上下倒錯的人體。在這些作品中，人物看起來向上升，重力似乎被顛倒了，引起人們關注形象的物理構圖。企圖將觀者從理性思維中拉開。

在這項練習中，我們將嘗試一個實驗。你得精確地畫出這名拳擊手的輪廓，雖然它是倒過來的。請聚焦於這個畫面，記錄這個形象而不是描繪形象本身。畫一個顛倒的形象會迫使你將精力集中在圖案、形狀和輪廓上，而不僅僅是畫出具象的造型。沒有必要驚慌失措，這個實驗會讓你驚奇不已，通過練習，你的繪畫信心將會大大增加。

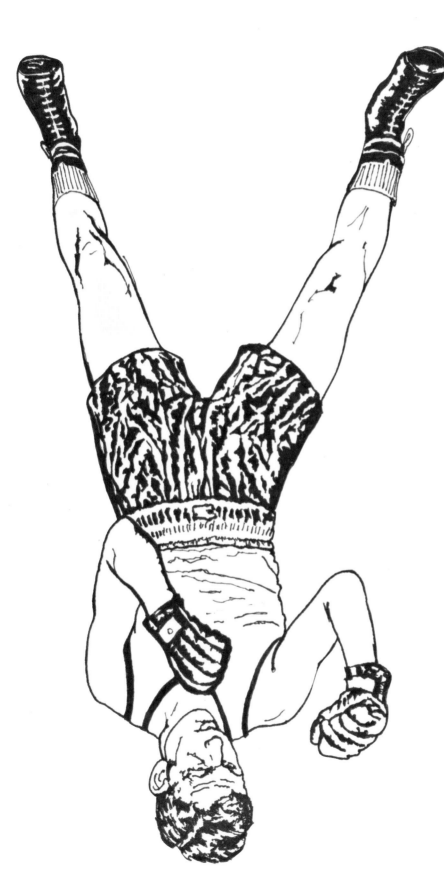

1. 將顛倒過來的拳擊手圖片放在面前，花五分鐘時間研究它。

2. 用筆或鉛筆開始準確地複製這個形象，把所看到的全部畫下來。

3. 開始畫突出的輪廓線，逐漸把它們拼湊起來。

4. 仔細觀察你所畫出來的輪廓和線條，試著以一種抽象的眼光看待它們，而不去想這些形狀的上下關係。

5. 花一點時間，把注意力集中在這幅畫。這有助於觀察這個形象，就像填字遊戲一樣，一點一滴地把它們拼湊起來。

6. 最後，將你的畫和圖片轉正。你一定會驚訝於自己多麼準確地複製了這個形象。你的邏輯和理性都被清除了，它已經釋放了你忠實表現形象的能力。

參閱：
喬治・巴塞立茲 "Portrait of Franz Dalhem"
安東尼・葛姆雷（Antony Gormley）"Feel"

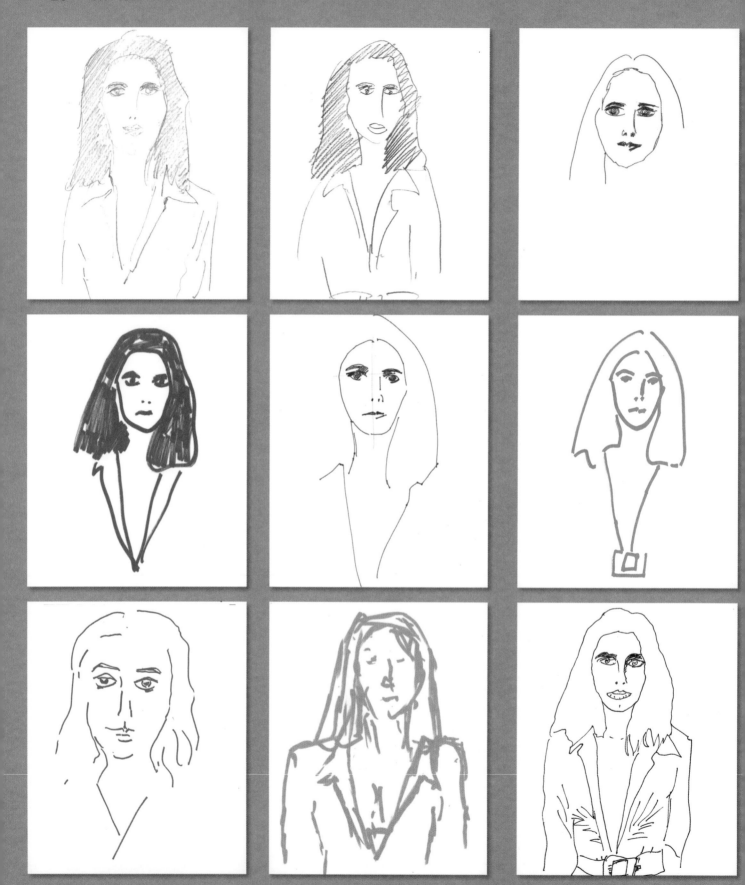

一分鐘搞定

初學者往往對繪畫技法缺乏信心，這是十分普遍的現象，有些人甚至認為自己一點都不會畫畫。這樣的概念通常打從童年開始就被輸入腦海裡了，例如：初次繪畫，任何一句冷嘲熱諷都可能讓我們產生負面的情緒聯想。

現在，該是拋掉過去、積極思考的時候了。人人都會畫畫。你也可以做到！就像做生活中的每件事一樣，提高繪畫技術需要實踐和信心。

速寫確實是一種完美的練習，能夠去除你的禁忌，適合融入現代的忙碌生活。無論走到哪裡，你都可以隨身攜帶素描簿，快速地畫出身邊的人和物。

請別為了如何創作圖形而煩惱，這種繪畫方式就像記者帶著筆記本。快速地記錄你所看到，然後，盡可能準確地畫下來，這是放手去畫的最好方法。調好手錶，深呼吸，然後著手去畫吧！

圖中所有的畫，全是不同的藝術家在指定時間內所完成的。他們都畫了同一個人，對比這些結果，注意畫中線條的變化和特質。有的人雖然沒有完成這件任務，但是，至少都設法畫出了模特兒的臉部形象。

00:59

1. 帶著筆，找一個計時器（例如煮蛋計時器、碼錶或時鐘）。

2. 裝好畫板，讓某人坐在你面前。假如沒有人願意擔任模特兒，那麼，就畫自己吧。

3. 你沒有足夠的時間，所以不必深思熟慮，試著取其精華即可。請手眼並用，以一種無意識的方式，單純地讓筆動起來，去回應你面前的物件。

參閱：
巴布羅·畢卡索（Pablo Picasso）和吉昂·米利（Gjon Mili）光影畫作
愛德格·竇加（Edgar Degas）芭蕾舞者畫作

一根繩子有多長？

1960年曾經掀起過一股「繩子藝術」的熱潮。在一塊覆蓋著毛氈的板上，沿著釘子固定的方格繞繩子，鮮亮的幾何圖案就被創造出來了。

這項練習是向這種流行技法致敬。所不同的是，我們沒有釘子和嚴格的結構，只有一團繩子。你將利用這團繩子，借助膠水，寬鬆地「畫」出你的主題。你不必忠實地複製眼前的東西，它會自動幫助你，使你的畫作擁有優美的曲線。例如，人像、滾動景觀，以及1960年流行的主題──花和一輛捷豹（Jaguar）E-Type跑車。

參閱：

柯內莉亞・帕克（**Cornelia Parker**）"The Distance [A Kiss with String Attached]"
丹尼斯・賴（**Denise Lai**）"Sneaker Pimp" 海報
黛比・史密斯（**Debbie Smyth**）針線藝術，www.debbie-smyth.com

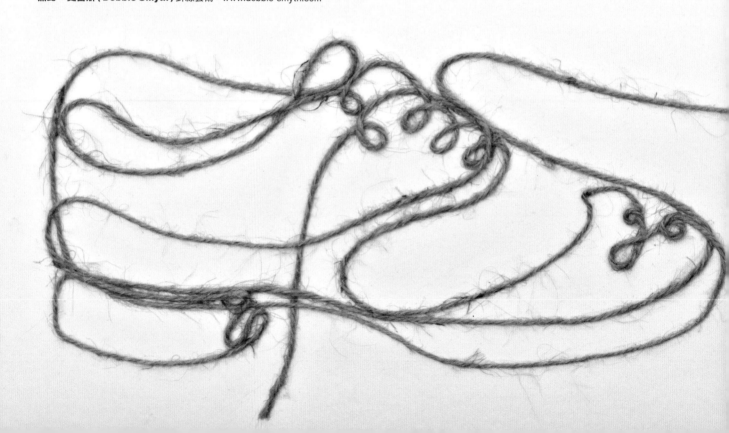

1. 你需要準備一團褐色的繩子、一疊厚紙或卡紙、一些萬用膠和一把刮膠板。

2. 拆散那團繩子，但不要割斷它。在紙上塗膠。因為膠水乾得特別快，所以動作必須迅速！萬一塗好的膠水乾了，就再重新塗一遍。

3. 依照你的題材，順著物體的形狀彎曲繩子。將它按在紙上，沿著物體的輪廓固定。

4. 請慢慢地擺弄且細細品味這根繩子。它是一種自然纖維，會試著找到自己的位置，並決定該在何處回轉，請遵循它自然的彎曲。你得用足夠的萬用膠將繩子黏牢，這需要用點巧勁。雖然過程可能會非常麻煩，卻很愉快。

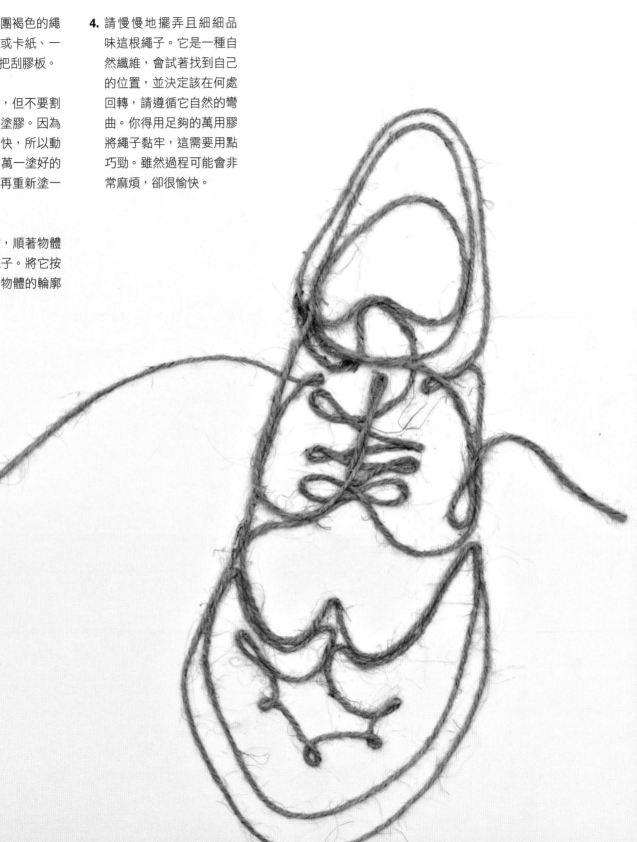

第二章

在本章的練習中，將幫助你理解描繪形態所需要的光與影效果。透過探索漸變色調、陰影和亮部，在畫面中創造出體積的感覺。你會運用到多種技法，例如：細線法、交叉線，以及定向和零星的記號標記，使畫面能夠成形。

色調和形態

「這裡沒有光或暗的筆觸，而是純粹的色調關係。」

—— 畫家　保羅・塞尚（Paul Cézanne）

參閱：
瑞秋 ・ 懷特雷德 (Rachel Whiteread) "House"
曼雷　實物投影

負形與正形

有許多的藝術家會透過負形（**negative shape**）來獲取靈感。負形是一種負空間（**negative space**），將視覺集中於物體外，而非物體內。以攝影藝術家曼雷（**Man Ray**）為例，他在暗房裡利用物體、燈光、相紙和化學物質創作出負形圖像，稱為實物投影（**Rayographs**）。所有的藝術家都懂得一個方法：花點時間來觀察負形，以此改進自己的繪畫。觀察負形有助於我們更好地捕捉正形（**positive shape**）。

1. 選擇作畫工具，例如：鉛筆、蠟筆、鋼珠筆、彩色筆、削筆器、小刀、剪刀，以及你手邊現有的其他用具。

2. 將它們放置在平面上，創造出一個平面圖案。

3. 利用紙和尺組成構圖的框架，使你看得見一個方形的構圖。

4. 從頭腦中排除掉你所看到的物體正形，而將注意力集中在負空間，即物體和物體之間的形狀。

5. 從最大的負形開始畫起，畫出大致輪廓。在本頁所列出的例子中，有一個非常大的負空間和十四個較小的負空間。

6. 仔細思考這些邊線和輪廓，並安排整體畫面。將負形拆解成單個形狀，漸漸地，這幅圖畫會浮現眼前。用眼睛目測一下這些物體之間的距離，努力保持它們之間的準確比例。

7. 在你所畫的輪廓區域裡塗上陰影。

8. 利用這種方式作畫，能夠更客觀地看待你的畫作。將自己從這些現實的物體中抽離出來，有助於思考它們之間的關係。最終它會告訴你，透過負空間的強調，你將以全新的角度來欣賞畫作。

9. 現在，請畫出你的主體物的正形，花時間將精力集中在這些物體上，並且注意你如何以一種全新視野來思考這些畫。

當我們對比這兩張圖時，單色調的排列，清楚地暗示了形狀和圖案。我們能夠把精力集中在這些結構和構圖上。而當我們研究這張彩圖時，注意力往往放在色調和形態。這對於理解負空間和正空間（positive space）很有幫助，並且有利於提升最終的畫面。

站在雕塑的正面，開始作畫。

繞行至90度角，從側面觀察雕塑有多高，高度可能會隨著觀點變化而不同。

隨著你的移動，將不同觀點匯集在一起，形成拼合的圖案。

環形與繞圈

這項練習將會幫助你理解和探索繪畫題材的立體世界。

　　到公共場所或博物館裡找一尊雕塑，然後，請你繞著它走一走。從不同的角度觀察這尊雕塑，再以不同的顏色畫出它的輪廓。

　　當你看見一個物件的時候，只是從一個角度來看。然而，你的頭腦會連接陰影、色調等視覺資訊，讓眼中的物體變得立體。假如你從不同的透視角度來觀察物件，將會更容易理解它的結構和形態。從前面看、從後面看、從任何一面看，它分別會像什麼？

1. 花點時間研究你所挑選到的雕塑。繞著這個形體移動，觀察它的輪廓和結構如何隨著位置的改變而變化。

2. 用四支不同顏色的纖維頭筆（簽字筆或彩色筆）來作畫。

3. 選擇其中一支筆，開始畫出眼前這尊雕塑的輪廓線。用筆沿著輪廓刻畫，讓線條與雕塑相呼應。

4. 接下來，換個角度，繞行90度，用另一種顏色的筆作畫，疊加在第一張圖上。

5. 換個角度，再繞行90度，用不同顏色的筆再畫一個，依舊疊加在之前的線條上。

6. 重複以上步驟，直到你回到開始作畫的那個角度。現在，你應該有四層畫，分別由四種不同的顏色匯集在一起，形成了一幅有趣的線條圖案。在線條融合和交叉的地方，將會看見雕塑呈現出三度立體的形態。

參閱：
喬治・布拉克（Georges Braque）立體派靜物
大衛・霍克尼（David Hockney） "A Walk Around the Hotel Courtyard, Acatlan" 和 "Joiners" 攝影蒙太奇

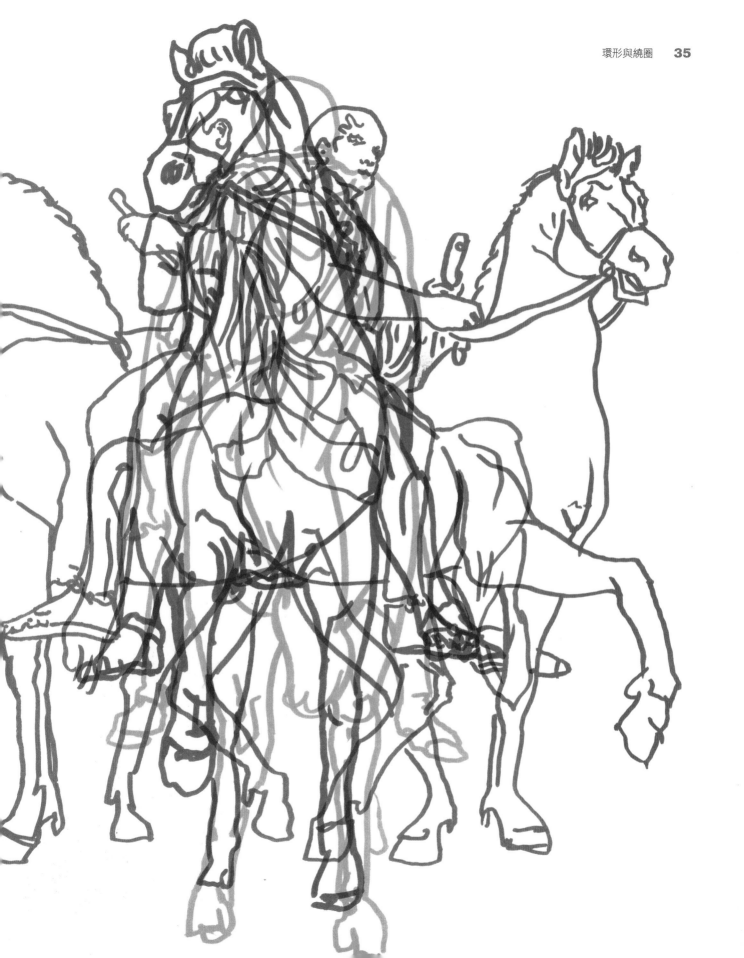

「光線越亮，陰影就越暗。」
—— 德國文學家　歌德（Johann Wolfgang von Goethe）

玩轉陰影

陰影使畫面更生動且具有深度，創造出一種體積和質量的感覺。這裡有兩種類型的陰影——形體陰影和投影。形體陰影直接位於物體的背光面。投影，則是在物體阻礙光源的時候形成。這種投影通常更暗，落在鄰近物體的表面上。

　　在這項練習中，我們只需畫出投影。觀察陰影的濃度，它們的色調有變化嗎？請觀察陰影內的色調差異，陰影的內部通常較暗，色調慢慢擴散，而邊緣處則相對較亮。

　　藝術家福田繁雄（Shigeo Fukuda）、蘇·韋伯斯特（Sue Webster）和提姆·諾貝爾（Tim Noble），都從日常物品和碎屑中，創造出傑出的陰影雕塑作品。

1. 從周圍回收來的資源開始，舉凡硬紙盒、易開罐、紙板、紙、膠帶，甚至是垃圾。你將利用它們來構建一尊雕塑。

2. 你還需要一盞鵝頸燈，或者選擇一個陽光燦爛的日子，在一面亮色的牆或是平面上，進行這件雕塑的投影。當光源越亮，陰影效果就越強烈。

3. 開始組裝這件雕塑，敲打、黏合，甚至只是把物件一個一個疊上去。總之，在光源前製作這個雕塑，將有助於創作時生成陰影的形狀。

4. 別擔心這件雕塑看起來是否零碎雜亂或醜陋不堪，因為這些都不會進入你的畫面裡。

5. 陰影本身不必太具象，它可以是一種有趣的、抽象的形狀，要呈現出什麼造型完全由你決定。

6. 當你饒有興致地玩起陰影時，拿幾張灰色的紙和一支4B鉛筆或炭筆，把它畫下來。然後，在邊緣畫上較淡的顏色，以賦予陰影深度。

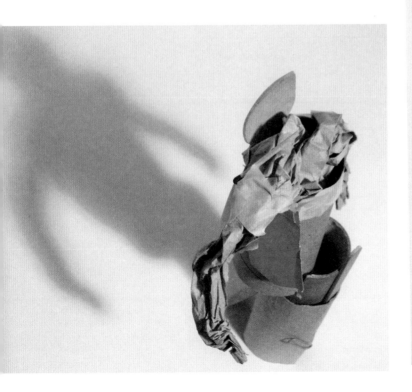

像素畫

這項練習相當費力，卻能提高認識色調漸變的能力──它將告訴你如何用色彩明度來解析和重建主題。

你將使用最黑的色調，和至少三種過渡色調，才能到白色。它也是一個可以試驗不同明暗技法的好方法。鉛筆能表現不同的色調，而怎樣畫出不同的層次，則取決於鉛筆的軟硬度。表現暗色調，需用軟鉛筆，很用力地畫深；表現較淺的色調，則用硬鉛筆，輕輕地畫出灰色層次。創作這幅畫需要一定的時間和耐心，但你可以像拼圖一樣看待它。

用硬鉛筆（H）輕輕地畫出較淺的色調，軟鉛筆（B）則表現深色調。試著用細線法或交叉線法，畫出完整的色彩明度。

1. 你需要一張最大的紙，以及各種軟硬鉛筆，包括炭筆和石墨棒。

2. 找一張具有黑白層次的相片，從黑色到灰色再到白色。你可以挑選自己喜歡的圖案來畫，舉凡人像、動物、風景或藝術作品皆可。這項練習裡只有單色與灰階，沒有色彩。

3. 將你挑選的圖像縮放，使它剛好適合A4紙，在上面畫好方格。方格必須很小，約5公釐。從上至下、從左至右，編出方格的號碼。

4. 現在，將你的方格放大到最大的那張紙上。單一方格會放大到至少1.25公分，甚至更大。同樣編出號碼。

5. 看看你的圖像，仔細研究每一個小方格。試著在每個方格裡找到主體色調，在這張大紙上，將主體色調轉換成相應的方格。就以這個色調，單色填塗每一個方格。先從最暗的色調開始。從鉛筆的軟硬中，挑選與之相對應的色調。用適當的鉛筆畫出不同深淺的色調。

6. 以色調縮放來作畫，不斷審視原圖，查看色調是否與之相配。

7. 用硬鉛筆表現較淺（較亮）的色調。回到圖片，看看這些色調彼此的關聯。紙上的圖像漸漸浮現。最後，繪製出一幅與原圖色調一致的像素畫。

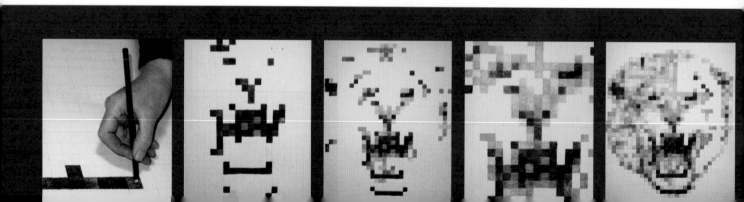

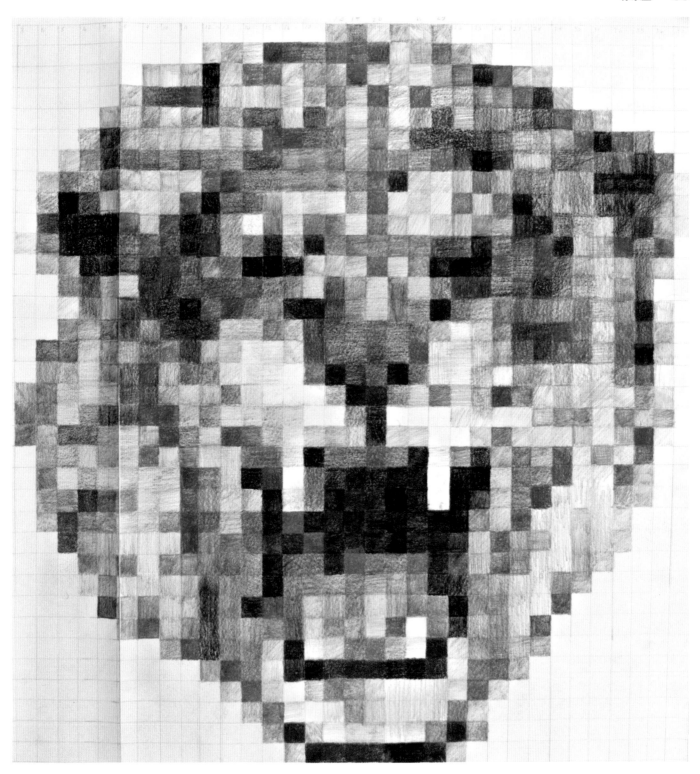

參閱：
維克 • 穆尼斯（**Vik Muniz**）"After Gerhard Richter [from Pictures of Color]"
查克 • 克羅茲（**Chuck Close**）自畫像

透過新印象派（**neo-impressionism**）藝術家喬治・秀拉（**Georges Seurat**）
所創的技法，你將近距離地觀看光線和陰影。

秀拉的風格

當秀拉決心成為一名藝術家的時候，他花了兩年時間致力學習繪畫，僅用黑白色調來表現。他使用非常特殊的材料，例如：黑色的孔特蠟筆（Conté crayon），與炭筆相比，孔特蠟筆稍微油膩，但不易碎裂，而更容易上手。他還使用一種特殊的素描紙（稱為Michallet）——最初是為法國的新古典主義藝術家安格爾（Ingres）而製，遺憾的是，現今已經停產了。這種紙厚重的顆粒感，能夠賦予秀拉的畫作完美的塊面，達到一種強烈的對比。此外，秀拉非常崇拜精通明暗對比法（chiaroscuro）的大師，例如：林布蘭（Rembrandt）和歌雅（Francisco Goya）。

當光線照射在上面的時候，人的臉部就形成一種強烈對比的結構。透過這項練習，把自己想像成喬治・秀拉，從光影中分析這張臉。

1. 你需要使用的材料與秀拉用過的類似：一支黑色的孔特蠟筆、一張具有顆粒感的紙，或使用重磅的水彩紙。

2. 秀拉經常藉著燈光作畫，從而強化暗面的陰影和亮部。請坐在暗處，用一盞鵝頸燈、手電筒或燭光，將光線打在你自己或模特兒的臉上，創造出富有戲劇色彩的陰影。並且確保作畫時的光線充足，請記住：你要尋找尖銳的光影對比，而不應使用中間調。

3. 開始畫暗面陰影，考慮它們的正空間和負空間。

4. 用黑色蠟筆，加重最暗區域的陰影，例如：眼眶內、下巴下面、鼻子下方，或是臉部的背光面。

5. 放膽去畫，別去考慮精細的臉部細節。在這裡，建議一個非常便捷的方法：把眼睛瞇起來。瞇起眼睛來看物件，將會突出對比，消除不必要的細節。

6. 把握好分寸，不要過度刻畫你的圖案。當筆下的圖案剛好達到明暗平衡的時候，就必須停下來，這一點很重要。

參閱：
喬治・秀拉 "Seated Boy with Straw Hat"
林布蘭 自畫像
卡拉瓦喬（**Caravaggio**）"The Lute Player"

畫出眼睛周圍和頭部的暗面陰影。

沿著鼻子和下巴下面加深陰影。

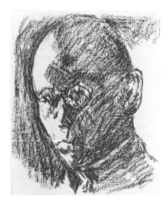

塑造這些暗面，直到臉部完全浮現出來。

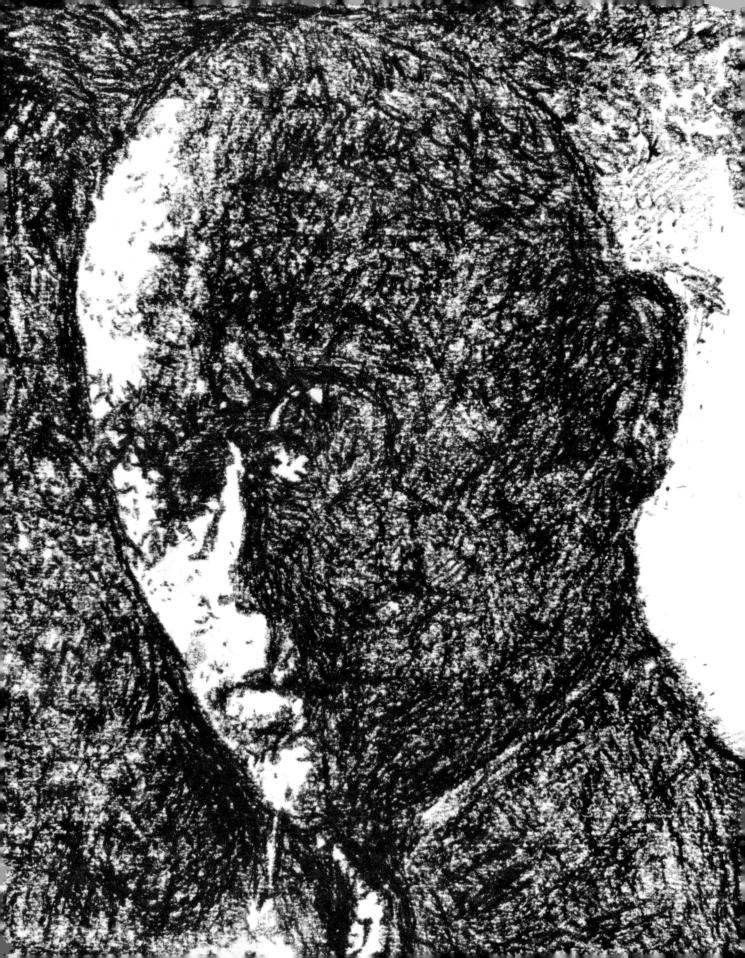

聚點成畫

這項練習延續前面的任務 —— 只是你將用不同的媒材來重新創造相同的圖像。

　　秀拉發明的新印象派繪畫技法被稱為點描法（pointillism）。這一探索基於他在研究色彩理論方面的強烈興趣。他的畫作由許多小點構成，這些小點的色彩基本相同，密集地排列在一起。當你從特定的距離觀看時，這些小點就會連接在一起，創造出富有光影和造型的錯覺。一旦靠近畫布，這些純色的小點又變得清晰可見，此時錯覺就消失了。這項練習不需要運用色彩，你所要用到的是小點，用小點來創造色調和形態。小點越密集，陰暗區域就越強烈。這幅圖以點畫（stippling）的技法，替代先前的明暗對比法。無論如何，這種點畫與眾不同。

1. 找一塊厚紙板，用它來完成你的作品。把一張紙放在它的上面。

2. 利用膠帶沿著紙張邊緣固定這張紙。

3. 接下來，找一些有針尖的工具，例如：圓規、大頭針、錐子，或者其他容易扎在紙上的東西。

4. 你將點出這幅人像，其靈感源自於秀拉的技法。

5. 開始用針在紙上扎出陰暗區域的形狀。（這個動作會是緩解生活壓力的最好方法）

6. 輕輕戳穿紙面，扎到下層的厚紙板。

7. 扎出一系列的小點，創造繁複的洞狀結構，描繪出圖像的陰影區塊。做好後別急著拿走，這張紙仍需要保持完整。

參閱：

喬治・秀拉 點畫作品
保羅・席涅克（**Paul Signac**）點畫作品
查克・克羅茲 "Bill Clinton"
盧西奧・封塔那（**Lucio Fontana**）"Spatial Concept" 系列
達米恩・赫斯特（**Damien Hirst**）"Spot Paintings" 系列
草間彌生（**Yayoi Kusama**）"Dots Obsession"
希格瑪・波爾克（**Sigmar Polke**）"Rasterbilder" 系列
阿蘭・雅蓋（**Alain Jacquet**）"Portrait d'Homme"
羅伊・李奇登斯坦（**Roy Lichtenstein**）"Reflections on Girl"

同時參看：〈秀拉的風格〉，第40~41頁。

撕貼的色調

只用黑色、白色,以及兩者之間的色調,進行思考和觀察,有時也頗具難度。這次練習讓你只能在既定的色調範圍內工作,這取決於撕下來的紙片大小和精確度。假如直接用鉛筆畫色調,很容易陷入細節當中,不能自拔。而這項練習則可以確保精力集中於觀察和分析不同的色調。

描圖紙本身具有微妙的色調。

用2H鉛筆直線畫出的淺色調。

用HB鉛筆交叉線畫出的中間調。

層次疊加,可以改變每個色調的明度。

用2B鉛筆交叉線畫出的深色調。

1. 從畫冊、雜誌或書籍中挑選一張彩色圖,以沒有太多細節的圖像為佳。

2. 選擇兩到三種軟硬度不同的鉛筆,例如:2H、HB、2B。在白色的紙或描圖紙(描圖紙本身提已有一種可以利用的灰色調),以各種鉛筆畫直線或交叉線,畫出三至四種不同色調的大面積塊。

3. 在單獨的一張紙上,大體上勾畫出你想重新表現的圖像基本形狀(或者你可以更大膽地不使用任何輔助線)。

4. 看看參考圖,從已經畫好的色調中,挑選出最淡的部分,撕下一至兩片整體的形狀,將它們貼在紙上,拼湊出這個圖像的輪廓。在貼之前,可以從中撕掉一些小色塊,讓下方的白紙透出,形成畫面裡的亮部。

5. 從準備好的不同色調描圖紙中撕下這些形狀,再貼起來,使暗面、亮面和中間調相配,逐漸地構建出這個圖像。

6. 假如你用描圖紙來畫色調並拼貼,就有了一種多層次透明疊加的效果,並且能巧妙地加深一些亮部,或者,反過來提亮一些暗色調。

準備不同色調的塊面。

選擇一個圖像,約略畫出形狀。

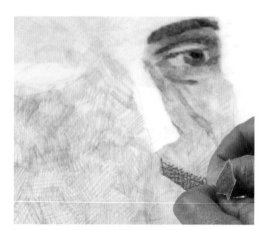

就像你所看見的那樣,撕下畫有色調的形狀。

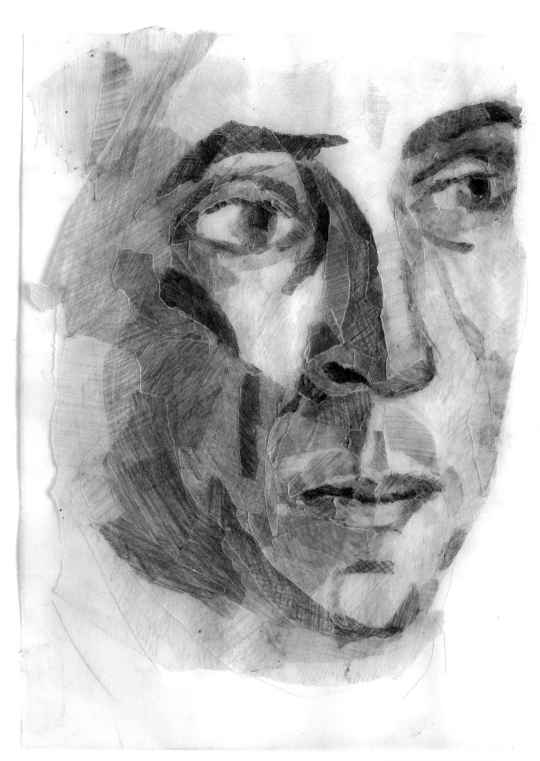

當你使用描圖紙來創作，透過一層一層疊加的圖層，非常容易改變色調。你可以撕紙，用色塊中鉛筆線條來塑造形狀。在這個例子裡，紙片已經被撕裂，用其中鉛筆畫的陰影線來形成下顎的曲線。

參閱：

亨利・馬諦斯（**Henri Matisse**）爵士系列 "Icarus"

科特・史維塔斯（**Kurt Schwitters**）"Pino Antoni"

巴布羅・畢卡索 "Guitar" 拼貼畫

喬治・布拉克 "Nespaper, Bottle, Packet of Tobacco"

白色的白色陰影

「我要將這彩色的蒼穹撕破,把色彩裝進包包裡,然後打一個結。讓
我們飛翔吧!一種無盡的白色色調呈現在你眼前。」

—— 畫家　卡茲米爾‧馬列維奇 (Kazimir Malevich)

　　卡茲米爾‧馬列維奇的絕對主義畫作 "White on White" 於 1918 年完成,
就在俄國革命後的一年。他專注於創造一種新的藝術表現形式,其畫作簡約
得令人驚訝,足以稱為二十世紀抽象繪畫的偉大先驅。他畫了一個白色的長方
形,以傾斜的角度,放在一個稍微偏暖的背景上。透過最大限度地減少色彩,
聚焦於微妙的色調和畫布表面。他用白色作為一種比喻,表達廣袤無限的宇
宙。美國普普藝術家賈斯培‧瓊斯 (Jasper Johns) 也決定把極簡主義的理念
發揮到極致。他的畫作 "White Flag",將美國國旗描繪成單色。當色彩範圍減
少到只剩下微妙的白色,我們就不再把這面旗看成一個標誌性的象徵,取而代
之的是 —— 了解畫作本身的肌理和結構。同樣的,我們縮小調色板上的色彩範
圍,就會更深入了解表面的肌理和圖案,而將注意力集中在繪畫過程本身。在
這項練習中,我們將精力投入於簡化調、減少視覺色彩,進而突出物件簡約
的形態。

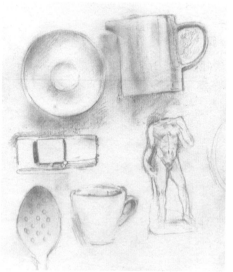

用兩張 L 形卡片,組成一個框架,當
作觀景窗。你可以左右滑動,直到找
到喜歡的位置。

參閱：
卡茲米爾‧馬列維奇 "White on White"
艾德‧若夏（Ed Ruscha） "Miracles" 系列
賈斯培‧瓊斯 "White Flag"

1. 將一些白色物體擺放在白色背景上。

2. 用觀景窗或框架，將物件置於其中。

3. 在這個框架內組成你要的圖像。近看你的物件，考慮它們的形狀和形態。

4. 以隱約的輪廓線條勾畫物體。從明亮的區域開始，再逐漸地構造出較暗的色調。

5. 用光、細線和交叉線技法來塑造形態。挑選出細微處的影調，試著喚起情感上的共鳴。

同時參看：〈靜物畫〉，第54~57頁。

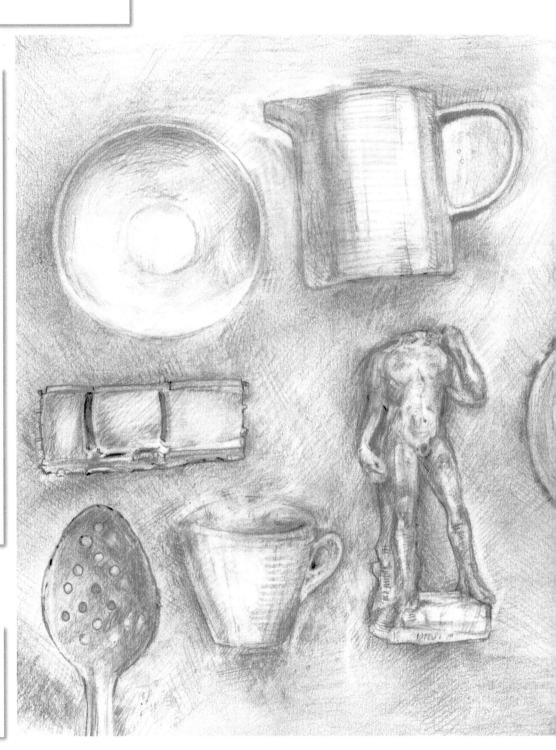

一石一世界

許多藝術家癡迷於收藏石頭和鵝卵石。近距離賞玩鵝卵石，你將看到一件微型藝術品。試著在一系列的畫中，再次體驗這些微妙的記號。事實上，做過許多大型雕塑的英國藝術家亨利‧摩爾（Henry Moore），就是從這些自然形態獲取靈感。「我總是在自然形態的物體上花很多精力，例如骨頭、貝殼和鵝卵石。」這是他在 **1937** 年的採訪中所說的話：「我一直到同一海濱的同一地點，有時得奔走很多年，但每年都會發現一些新的鵝卵石形狀，而在此前，雖然那裡有數以百計的鵝卵石，但是我卻從未注意。鵝卵石揭示了自然創作石頭藝術作品的方式。」

找一些石頭，並把它們畫下來，觀察和研究它們的圖案和肌理。

參閱：
亨利‧摩爾 雕塑畫
吉姆‧艾德（Jim Ede）在劍橋的 Kettle's Yard 裡將鵝卵石呈曼陀羅排列

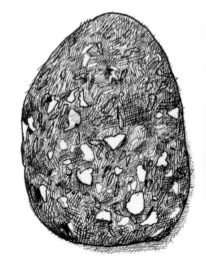

2B 鉛筆

色鉛筆

細簽字筆（纖維頭筆）

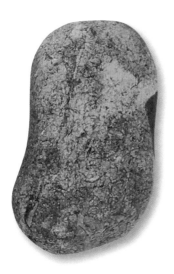

1. 出去走一走，蒐集一些各式形狀和大小的石頭或鵝卵石。

2. 近看每一個蒐集到的石頭外形，把它們畫下來。尋找有強烈個性或趣味造型的石頭。

3. 思考它們所創造出的邊線和輪廓。想一想形狀的排列，以及每個石頭表面的形態。

4. 試著用一系列不同的色調，描繪每個鵝卵石的圖案和肌理。

5. 看看陰影和亮部。光影是如何變化的呢？

6. 你可以用直線或交叉線來畫。或者反過來，先畫好色調，再擦出亮部部分。

色鉛筆

炭筆

鋼筆和墨

濃情巧克力

無論到哪裡，都能看到各式不同形體。現代主義設計師柯比意（Le Corbusier）從每樣東西中看到了立方體、圓錐體、球體、圓柱體和角錐體，他建議，光影有助於我們挖掘每一個形體的美感。我們要了解如何畫出被光影包圍的物體，就需要觀察周圍不同的物體。

所有熱愛甜食的你們，這項練習是放縱自我的絕好藉口。

買一盒巧克力，打開後，將每顆巧克力擺放在面前。選一張相當大的紙，畫出各式巧克力。

1. 為了這幅畫，你需要一盒色鉛筆（主要是大地色系）。

2. 研究你所看到的不同形體，對形狀、顏色和色調進行分類。色調有助於創造出物體體積和立體感。

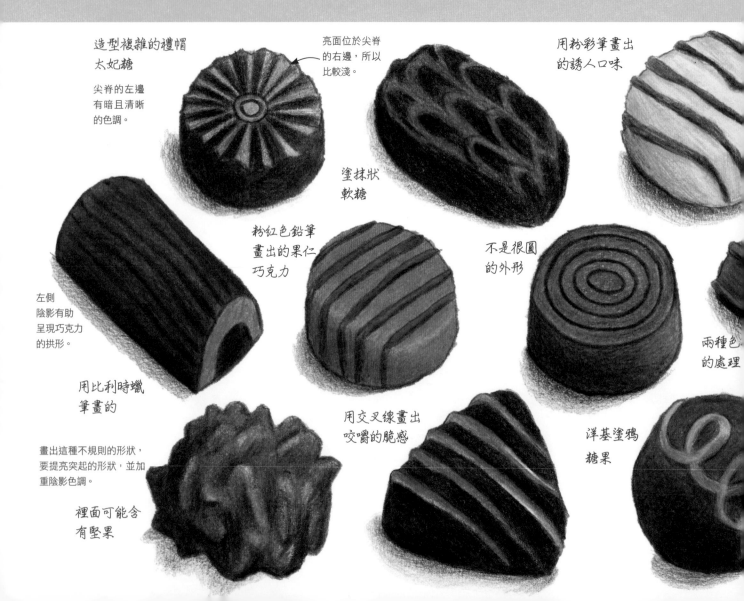

造型複雜的禮帽太妃糖

尖脊的左邊有暗且清晰的色調。

亮面位於尖脊的右邊，所以比較淺。

用粉彩筆畫出的誘人口味

塗抹狀軟糖

粉紅色鉛筆畫出的果仁巧克力

不是很圓的外形

左側陰影有助呈現巧克力的拱形。

兩種色的處理

用比利時蠟筆畫的

畫出這種不規則的形狀，要提亮突起的形狀，並加重陰影色調。

裡面可能含有堅果

用交叉線畫出咬嚼的脆感

洋基塗鴉糖果

3. 為每顆巧克力選用不同的色彩。儘管多數巧克力都是褐色的，但是它們卻有不同的色調和陰影。在陰影中加入綠色調，會加強造型，塑造出體積的感覺。

4. 近看每顆巧克力，觀察光影位於形體的哪個部位。從淺到暗，逐漸轉變，用光和影塑造出結實的形體。

光源以不同的方式照在每顆巧克力上了嗎？

• 假如造型是立方體（例如下圖的方塊焦糖），光線直接照在一個面上，較暗的一面將會相反。

• 假如這顆巧克力是圓柱體造型（例如下圖的用比利時蠟筆畫的），亮部會沿著形體逐漸地與暗部交融在一起。

• 球體造型（例如下圖的用粉紅色鉛筆畫出融汁）會表示出色調從暗到亮的逐漸轉變。當光線照射在球體上，也會有一個亮部。

• 形體上有反光嗎？如果巧克力在一個亮色的背景上，表面會有反光，這個反光來自於背景表面，位於巧克力的底部。反光會使暗面變得更亮。

5. 現在，請你放下鉛筆，拿起誘人的巧克力，優雅地品嘗吧。

參閱：
柯比意《邁向建築》（*Vers une Architecture*）

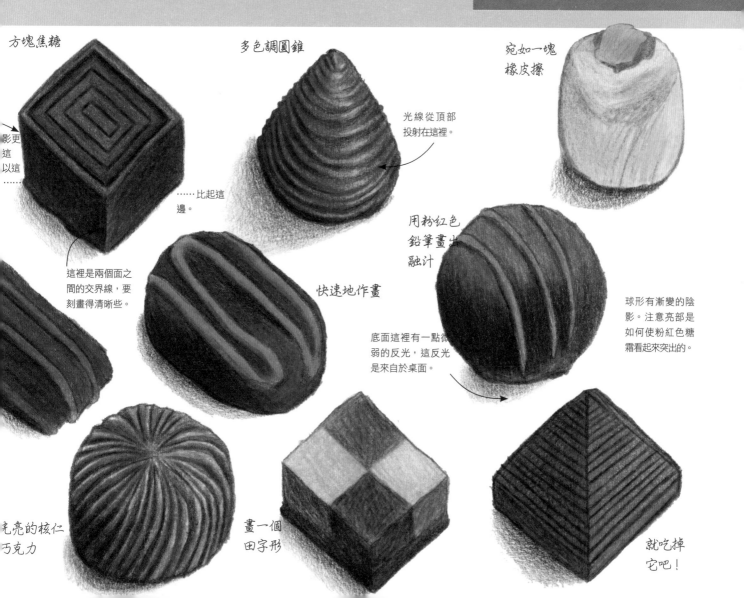

方塊焦糖

影更
這
以這
……

……比起這
邊。

這裡是兩個面之間的交界線，要刻畫得清晰些。

多色調圓錐

光線從頂部投射在這裡。

快速地作畫

底面這裡有一點微弱的反光，這反光是來自於桌面。

用粉紅色鉛筆畫出融汁

宛如一塊橡皮擦

球形有漸變的陰影。注意亮部是如何使粉紅色糖霜看起來突出的。

毛亮的核仁巧克力

畫一個田字形

就吃掉它吧！

被壓扁的易開罐

研究一個簡單的形體，讓它經歷一系列的物理變化。

　　普普藝術家賈斯培·瓊斯因研究日常生活中的物體而聞名於世。他選擇描繪廢棄的啤酒罐，並製作成雕塑。他發明了一種微妙的敘事方式，分為兩個狀態：其一，未開的罐頭；其二，空的罐頭。

　　沒錯！你所要描繪的日常物品是易開罐。畫出易開罐逐漸被捏扁的三幅圖，你將觀察它的色調和形狀如何變化。當這幾幅畫排成一列對比後，能使你了解物體自然的形態。

1. 從冰箱裡拿出一瓶易開罐。

2. 使用數支或硬或軟的鉛筆。

3. 將這個罐子放在一張紙上。

4. 首先，畫出罐子頂部和底部兩個橢圓的輪廓。這個圓柱體就初見雛形了。

參閱：
賈斯培·瓊斯 "Ale Cans"
安迪·沃荷 "Campbell's Soup Cans"
長谷川雄（Hasegawa Yoshio） "Catch the Zero"
約翰·張伯倫（John Chamberlain） "Ultima Thule"

透過陰影和曲線來塑造圓柱。

5. 接下來，忽視罐子頂部的平面，並且以同一系列色調的漸變來描繪圓柱體，集中精力仔細地刻畫暗面。假設有一個獨立的光源，畫中便應該有一個較亮的區域，逐漸轉變到另一面較暗的區域。

6. 完成第一張畫之後，深呼吸，喝光罐內的飲料。

7. 剩下空罐後，輕輕地把它捏扁，看看它的結構如何改變。你會注意到反光和陰影如何建立起被擠壓後所產生的尖銳邊緣。隨著它的形體變化，你將了解到它的重量和質地已經和最初的完全不一樣了。開始用同一系列的色調，再一次描繪這個新的形狀。

8. 在最後一幅畫中，將罐子踩扁，使它

的結構完全被壓縮。畫出這被壓扁的罐子，觀察其緊湊的色調和變形後的形體。

9. 看看這幾張按序列排成的畫，研究它們形變的樣貌。

用水平線條刻畫罐子的頂部。

在踩扁之後，以不同方向的線條刻畫陰影，描繪出扭曲的表面。

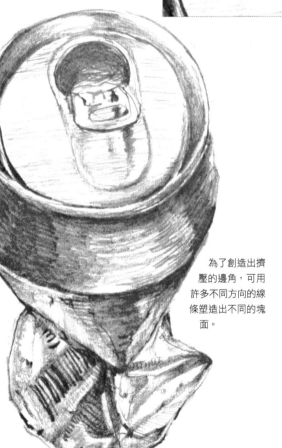

為了創造出擠壓的邊角，可用許多不同方向的線條塑造出不同的塊面。

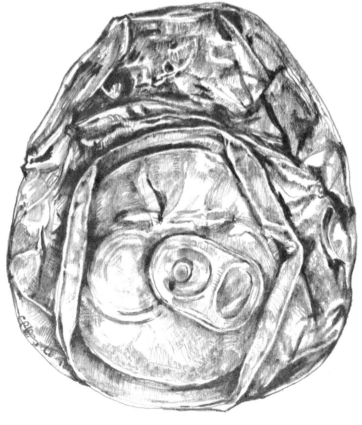

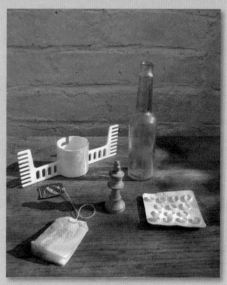

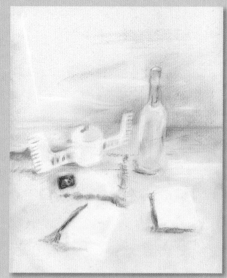

這組靜物已經以美學的構圖擺放好了。富有戲劇性的光線，有助於顯示形體，營造氣氛。

我們先用暗色粉彩筆畫出陰影塊面，以此定位和勾畫出單個形體。

較亮的區域用白色粉彩筆提亮，背景和茶包標籤用色彩標示出來。

靜物畫

藝術家將一組靜物擺放在一起，然後對著它們畫，這種形式已經延續了數千年。

古埃及人畫食物和靜物，以此作為獻給神的祭品。古希臘和古羅馬藝術家在花瓶器皿和馬賽克畫上繪製物體。在十六、十七世紀的法蘭德斯和尼德蘭（現今的荷蘭），靜物畫是一種寓言式的陳述，它們被稱為浮世繪（vanitas），內容是一些逼真的形象，例如：頭骨、蠟燭、沙漏和腐爛的水果。這些象徵性的隱喻，對觀眾暗示：死亡是永遠存在的。在十九世紀，諸如塞尚、梵古（van Gogh）等藝術家也觀察描繪靜物，但只是把它們看做一系列相關的形狀和造型——這一代藝術家追求的是繪畫的形式語言美感。塞尚創建複雜的構圖，一般是水果、碗、容器和石膏模型。他的構圖集中在比例和空間上。

喬治·莫蘭迪（Giorgio Morandi）也把靜物看成是純粹的結構。用極簡的色彩，表現出一種克制和沉思。他選擇描繪不起眼的、極為平常的形體，進行精確的擺放。他用這種安排方式，創造了一種寧靜和單純的感覺。沃夫岡·提爾曼斯（Wolfgang Tillmans）的靜物相片則進一步發揮這種單純，還原莫蘭迪作品的特質。他同樣選擇描繪日常平庸的形體，把精力集中在物體和物體之間的關係。

在這項任務中，我們要把精力集中在形體的單純。你自己來安排靜物，可以用一組廚房器具、家居擺飾或其他任何東西，只要你對它們有感覺，就可以把它們擺放在一起。

同時參看：
〈白色的白色陰影〉，第46~47頁；
〈腐爛〉，第118~119頁。

1. 找一些不起眼的日常物品，將它們擺放在桌子上，做成一組靜物——並不需要顯得多麼有趣或美觀。

2. 逐個觀察每一件物品，估算物體之間的關係。

3. 把它們放置在桌子上、架子上或窗臺上。

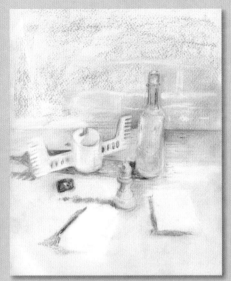

增加色調和色彩，畫出瓶子和塑膠攪拌器。用中間調的粉彩筆畫出西洋棋。

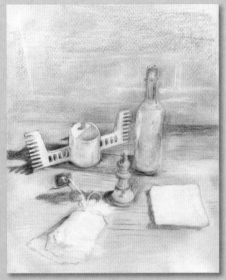

陰影逐漸被塑造出來。請注意如何用色彩和反光描繪瓶子的投影。

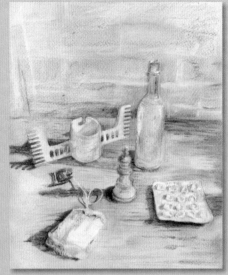

加強塑膠藥片包裝盒、茶包的細節。進一步描繪磚砌的背景區域。

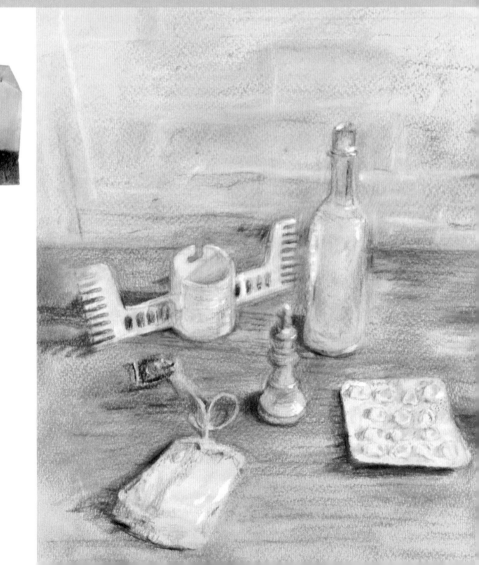

4. 考慮物體之間的空間，以及物體周圍的空間。

5. 現在，想一想光源的照射方向，並且考慮投射在每個物體上的陰影在哪裡。你的靜物沐浴在陽光下嗎？它有更加柔和的光線嗎？

6. 仔細觀察這組靜物的色調、形狀和體積。

7. 當你擺放好靜物，並且樂在其中的時候，就開始畫吧。用色彩和色調使背景和前景區域變暗，使物體更純粹，創作出一種氣氛和對比。

請接續下頁

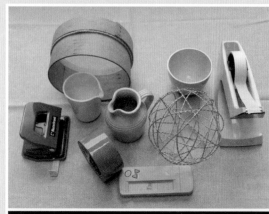

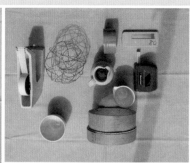

利用靜物，你掌握了構圖和角度。挑選更多的物體，並從上面和四分之三等各個視角拍攝相片。光線可以是強烈且移動的太陽光，或是柔和而幽暗的陰影。

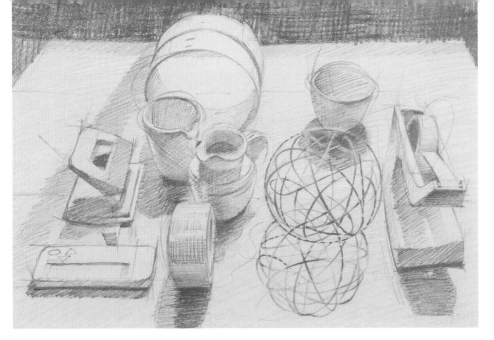

挑選不同的視角，畫一些靜物（俯視或仰視）。你可以畫一張有強烈陰影的，另一張則有柔和陰影或疊加色彩。就像你畫的那樣，注意視角的不同，以及亮面和暗面，畫出物體的形狀和形體 —— 想一想，你應該如何表現這個色調。投影增加構圖的深度和活力。你可以用各種軟硬度不同的鉛筆或色鉛筆，創作出一種氣氛和對比。

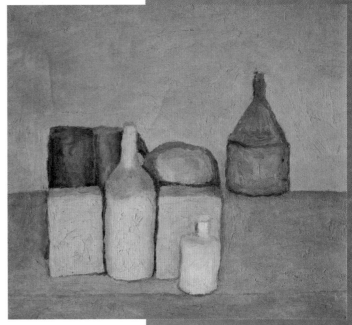

參閱：

喬治・莫蘭迪 靜物畫包括 "Still Life Painting with Bottles and Boxes"（見下圖）
保羅・塞尚 "Still Life with Skull"
詹姆斯・恩索爾（James Ensor） "Still Life with Skate"
達米恩・赫斯特 "The Physical Impossibility of Death in the Mind of Someone Living"
沃夫岡・提爾曼斯 靜物相片
珊・泰勒-伍德（Sam Talor-Wood） "Still Life"

你的靜物可以透過色彩和色調使其更加精緻。上圖為喬治・莫蘭迪描述簡單、常見物品所創的氛圍。

感受黑暗

明暗對照法（**chiaroscuro**）是義大利用語，為「明與暗」之意，這個名稱指出一種技法——藝術家運用強烈的明暗對比，塑造出立體形貌的錯覺。

　　林布蘭是精通明暗對照法的大師，因戲劇化的光影效果而聞名。在他的作品（包括自畫像）中，暗面往往是一片漆黑，揭示了他令人讚歎的熟練明暗技巧。

　　〈夜巡〉（The Night Watch）就是這樣一幅畫。林布蘭在大畫布上描繪一位民兵隊長，將他作為畫面的中心人物，副隊長在他身旁，而一個形象鮮明的小女孩則位於他的後方。林布蘭將光線照射在每一個個體上，極力刻畫這些角色，創造出一種強大的緊張感和戲劇張力。他彷彿是用光影作畫。

　　在這項練習中，我們將把黑暗發揮到極致。當你創造形體的時候，將掌握光線和陰影的力量。

參閱：
林布蘭 "The Night Watch"
法蘭西斯‧哥雅 "The Fantasies"、"The Disasters of War" 以及 "The Follies" 系列
卡拉瓦喬 "Salome Receives the Head of John the Baptist"
法蘭西斯‧培根（**Francis Bacon**）"Head VI"
歐迪隆‧魯東（**Odilion Redon**）"The Teeth"
凱特‧珂勒維茨（**Kathé Kollwitz**）"Battlefield"

整幅畫面都用黑色炭筆覆蓋。

1. 用炭筆或鉛筆的黑色填滿整頁素描簿。

2. 等待黃昏，然後關燈。將你的大素描簿和軟橡皮擦放在手邊。

3. 當眼睛開始適應這樣的黑暗時，試著看清這些慢慢出現的形狀和形體。

4. 盡可能將你所看見那些從陰影裡浮現出來的形體解碼，表現在紙上。

5. 運用軟橡皮擦，輕輕地褪除黑暗，提亮你面前的圖像實體。

6. 想一想正空間和負空間，畫出光線。

7. 利用弄髒、塗抹、混合、揉搓、剝離、擦除和挑出亮部。你現在正在用負形創作。以橡皮擦取代傳統用色調塑造形體的方法。

當橡皮擦擦出所有的形體（右圖），更多的細節開始浮現出來：鏡子中的反射圖像、LED鐘錶上的亮部都能看得見了。

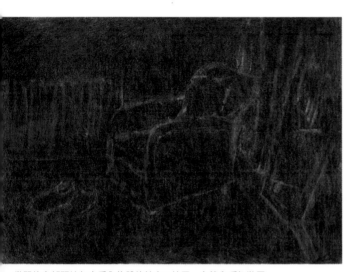

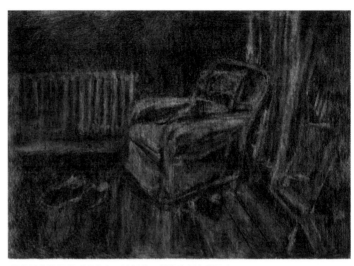

微弱的亮部開始勾出房內物體的輪廓：椅子、窗簾和暖氣裝置。

越來越多的場景浮現出來，地板和一雙鞋出現在前景中。

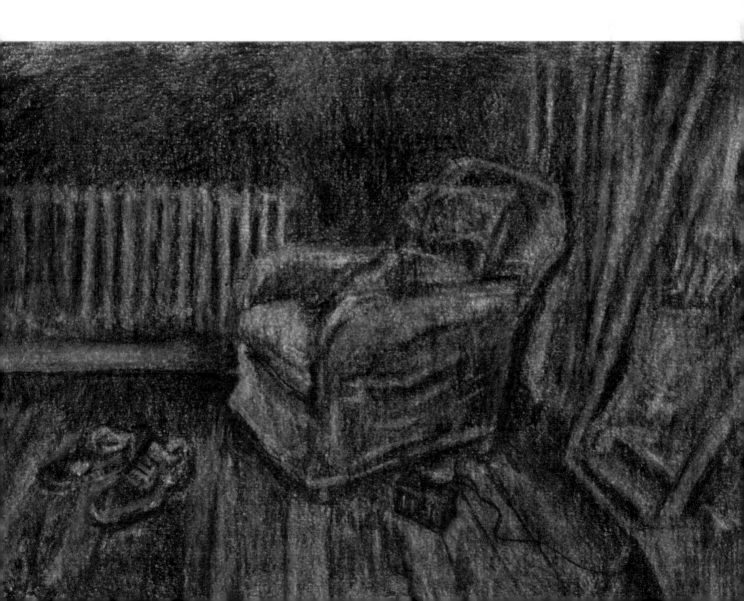

第三章

在本章中，我們將聚焦於空間拓展意識，並且從不同觀點，客觀地觀察並表現我們的世界。本章的練習，將幫助你在一幅平面圖片上，找到表現三度空間的方法，探索如何創造一個強而有力的結構。

構圖、透視和觀點

「你將會了解現實主義擁有多種不同形式，
而且有些真實還能顯得更加真實。」

—— 畫家、攝影家　大衛・霍克尼

超現實主義藝術組合的成員格拉西姆・盧卡（**Ghérasim Luca**），發明一種名為「拼貼畫」（**cubomania**）的技法。在圖像上畫方格，再把這些方格剪下來，然後以一種全新的順序將它們重組。

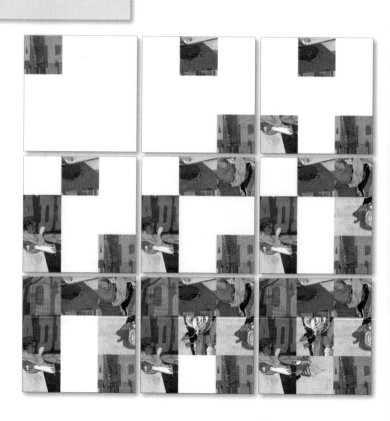

拼貼畫

　　盧卡相信，經過破壞和分割後，最初畫的是什麼就顯得不那麼重要了。圖像不再有序，思緒因而產生混淆。這種混亂以及無序迫使我們進一步關注這些抽象的形狀以及圖案所呈現的全新意味。遠在西元1400年，藝術家就已經利用方格重建他們所觀察到的精確構圖，阿爾布雷希特・杜勒（Albrecht Dürer）也曾以此技法創作蝕刻畫。盧卡將此技法發揮得淋漓盡致，傳統畫作的構圖則已不再適用。

　　在這項練習中，你將接受盧卡的顛覆概念，重新安排、破壞和打亂圖像。

這幅畫使用了一張彩色相片、各種畫筆和單色鉛筆製圖。將背景圖像和肌理掃描到電腦裡，在電腦上做結合，製作成最終圖像。

1. 使用大量不同的材料，畫一幅正方形畫作。畫面應該要有色調、陰影和肌理的對比。

2. 把圖片分成相等的九個方格，然後打亂它們，使原畫難以辨認。

3. 重新把這些紙片拼貼起來。

同時參看：
〈三分定律〉，第68~69頁。

參閱：
格拉西姆・盧卡 "Portrait of Elizabethe of Austria" 和 "Indochina"
崔斯坦・查拉（**Tristan Tzara**）象徵主義詩歌
湯姆・菲力普斯（**Tom Phillips**）"A Humument: A Treated Victorian Novel"
阿爾布雷希特・杜勒 "Draughtsman Making a Perspective Drawing of a Woman"
科特・史維塔斯 相片拼貼
漢娜・霍克（**Hannah Höch**）"Cut with the Kitchen Knife"

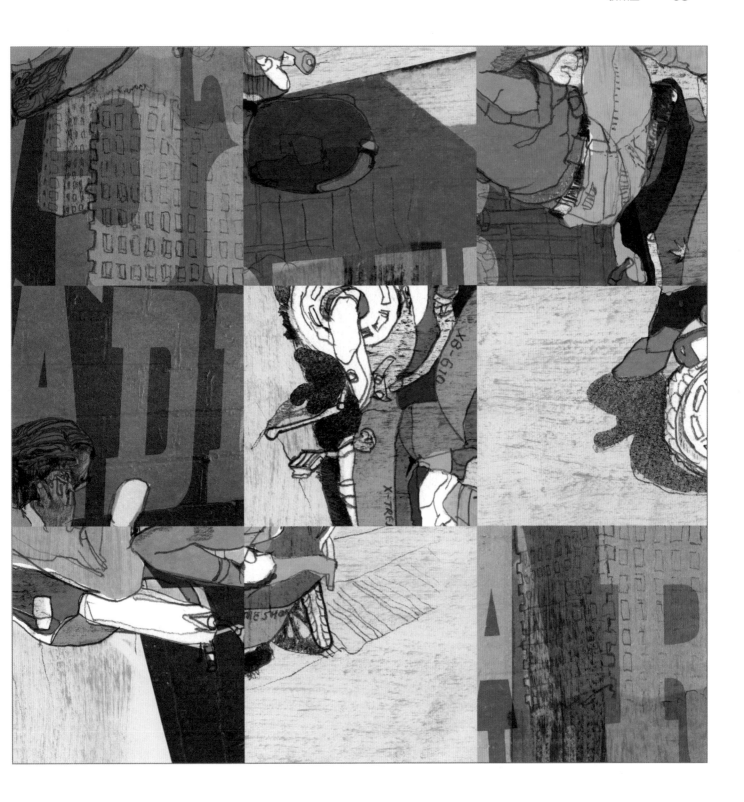

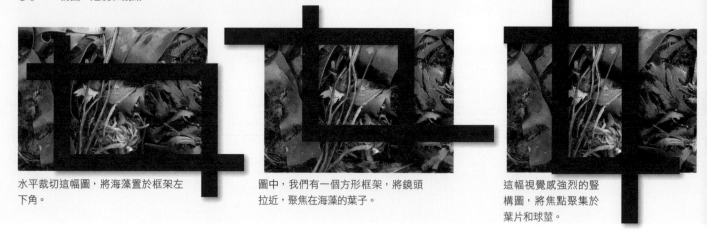

水平裁切這幅圖，將海藻置於框架左下角。

圖中，我們有一個方形框架，將鏡頭拉近，聚焦在海藻的葉子。

這幅視覺感強烈的豎構圖，將焦點聚集於葉片和球莖。

裁切

注意構圖不失為一個提高繪畫水準的好方法。基本上，利用框架是為了努力達到構圖元素之間的平衡。

在鉛筆接觸紙面之前，你需要集中注意力在所看到的事物上。確保構圖內的每一個物體都在應有的位置上，因為你想要它在那裡。勇敢一些，別害怕圖像被切掉了，如果有必要就應該裁切。回歸到你的題材，有時可以使畫面構圖更活躍。編輯你的圖像在構圖中是很重要的部分。

1. 剪下兩個L形卡片，把它們彼此交叉，當作觀景窗使用。

2. 現在，找到一個視覺上有趣的物體 —— 這可以是任何東西，從一隻鞋到一輛車。圍繞著你的物體移動，調整觀景窗，將它用不同的方式框起來。

3. 決定你想透過這些物體述說什麼，並且試著裁切，以傳達出那個資訊。

4. 在這個構圖內尋找焦點，它可以將你的視線引導到圖像上。請顧及正負空間，並且考慮畫面中的比例、色調和對比。

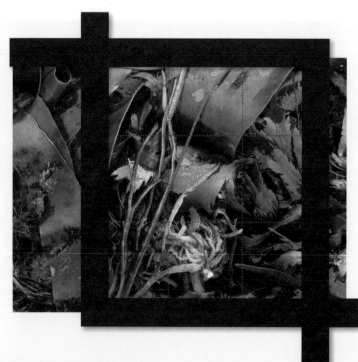

被選出的裁切部分。看一看「三分定律」原理如何應用於這幅圖像。堅韌的直條葉片位於畫面垂直三等分的左邊，而目光焦點海藻，位於底部三分格的中間。

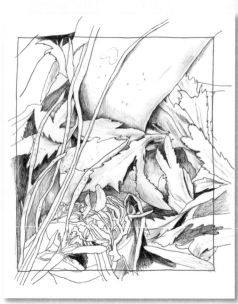

用鉛筆畫出基本的輪廓。

參閱：

亨利・卡蒂爾-布列松（Henri Cartier-Bresson）"Behind the Gare Saint-Lazare"

愛德格・竇加 "Two Dancers on a Stage"

曼雷 "Larmes Tears" 和 "Kiss"

如圖，方框將海藻球放在中間。

焦點在水平框架所構成的畫面右下方。

5. 想一想所裁切的角度和尺寸。橫向裁切或縱向裁切，何者較好？

6. 判斷構圖法則，例如：「三分定律」（Rule of Thirds）和「黃金分割」（Golden Section，參見第68~69頁），但是不要被條條框框束縛。這裡沒有所謂的速成法則。記住：這都關乎你想要傳達的東西。你將會發現，聚焦於內部的重要元素，可以改變畫面的張力、動感，甚至有時會改變圖像的含義。

7. 當你已經安排好構圖時，開始畫吧！

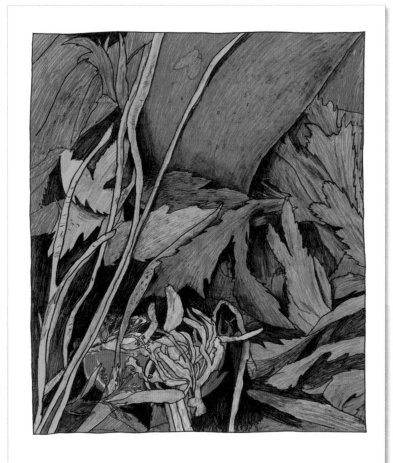

以更強烈的色彩畫完這幅畫，透過敏銳的觀察，表現裁切後的畫面細節。

開始為你的圖像塗上色調和色彩。

同時參看：

〈三分定律〉，第68~69頁。

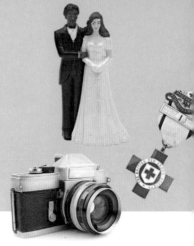

帶往荒島的三樣東西

假設你漂流在荒島，容許隨身攜帶三樣最寶貴的東西。想一想，對你來說，什麼東西是最特別的？ 擁有物將決定你是誰。

有一些東西是寶貴的，因為是代代相傳的。其他還有一些，對你個人而言，可能具有一種情感上的依戀──它們可以是任何東西，一本最愛的書，或者童年的泰迪熊。請在一張大紙上畫一畫你最寶貴的三樣東西。

這個「奇數法則」（Rule of Odds）是一個構圖術語，指一個奇數物體在視覺上愉悅的排列。最具代表性的例子是雕塑家安東尼奧‧卡諾瓦（Antonio Canova）的〈希臘三女神〉（The Three Graces）。有時也可以是製作一幅更具有視覺愉悅效果的圖像，將一組奇數物體組合在一起，例如，用三個、五個或七個的構圖，取代兩個、四個或六個。將一組奇數物體組合在一起，使眼睛很難幫它們配對，造成一種視覺張力。成雙的元素放置在一起，給人一種對稱感，但是奇數物體通常會創造出更有趣、更協調的效果。

A

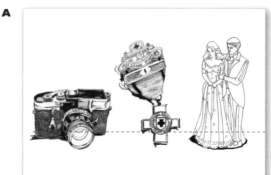

B

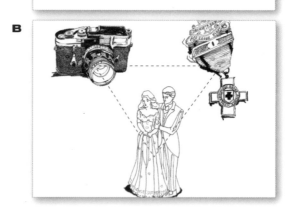

A 將三樣東西以相同的重量和重要關係置於同一水平面。

B 將三樣東西以三角形構圖放置在一起。彼此的關係依然是相同的分量和意義。

C 在這個構圖中，我們運用了「三分定律」（見第68~69頁）。重要的視覺中心位於方格的交叉點上。

D 透過縮放實驗，改變這三樣東西的尺寸和層級。圖中，勳章更大更突出，新婚夫婦和照相機更小更次要。這個構圖引導我們的視線從一個元素到另一個元素。

E 裁切你的圖像，聚焦於特定元素，使這張圖更具視覺上的刺激。圖中，相機已經占了更多的分量，也被裁切掉許多。相機鏡頭和新婚夫婦都超出了畫框，把我們的視覺中心引導到不同的位置上。

F 你可以用垂直的構圖形式，也可以將物體互相重疊，請試著找到最好的安排形式。

參閱：
安東尼奧‧卡諾瓦 "The Three Graces"
邁克‧蘭迪（Michael Landy）"Breakdown"
桑德羅‧波提切利（Sandro Botticelli）
"Primavera"

C

D

1. 評估畫面中每樣東西的擺放位置。可以對齊，也可以用三角形構圖。

2. 在畫面中，單獨畫出每個物體，並且考慮總體框架。這三個元素應該放在一起，作為統一的構圖。需要運用到「奇數法則」。

3. 判斷每一個物體的形式和角色。若有必要的話，改變比例和大小，創造出一個拼合的圖像。

4. 當你思考整體構圖時，記住這些元素的平衡；畫面中應該有不同高度、肌理和形狀的層次。

E

F

三分定律

「三分定律」是一種構圖方法，包括：在圖像上疊加方格、將畫布分割成水平和垂直的三等分。格線的交叉部分創造出一個有趣的視覺中心。將特定的細節放在中心點，有助於引起注意。在這個框架內，它們創造出重點區域，與「平靜」區域形成一種平衡。

這裡有藝術家和設計師經常使用的輔助線，以協助構圖。例如：「黃金分割」，是基於一個數字的法則，用以分割長方形，使較短邊和較長邊的比例大約為0.618。古希臘人相信，這個計算可以用來達到理想的比例。在文藝復興時期，藝術家以此為構圖原則，其中李奧納多・達文西（Leonardo da Vinci）的〈維特魯威人〉（Vitruvian Man）就完美地詮釋了這一法則。

這個「三分定律」類似於「黃金分割」，但是它的圖像是被分成三等分，交叉點十分集中。它是一個有創作意圖的構圖原則，大體上能夠形成一種平衡和協調。然而，你的構圖應該反映一些個人想法——盡一切可能，用直覺來決定如何應用這些法則。它們只是輔助線，而最終決定取決於你自身的獨特觀點。

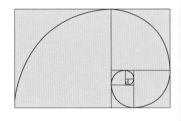

圖中，應用了「黃金分割」的比例，約為1：1.618。

應用「三分定律」，將這個框架的高度和寬度分別劃分成三等分。

1. 出去走走，找到一處自然風景或者城市景觀，只要是你感興趣的就可以。

2. 近距離觀看這個題材，應用「三分定律」來構圖，把它畫下來。

3. 記得評估這些要素，例如：色彩、色調，以及構圖中的主導區域和從屬區域。

4. 保持輕鬆的心情，嘗試各種不同的排列。

5. 把你的觀點移動到周圍，找出場景是怎樣動態變化的。打破這些法則，你可以創造出視覺張力和刺激。以它們為基點，並且當作一個實驗和探索的起點。

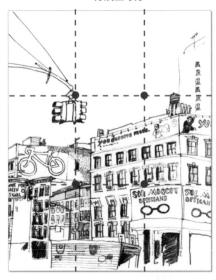

參閱：
約翰・湯瑪斯・史密斯（John Thomas Smith）在 *Remarks on Rural Scenery* 一書中對「三分定律」的構圖定義。

禪肖像

禪畫（墨繪）藝術家用黑色墨汁和馬毛筆，直接在紙上或絲綢上作畫。他們熟練地控制線條和構圖，畫幅往往是長條的。它可能是一隻鳥、一支竹竿、一處自然風景、一朵蘭花，甚至是一隻山羊，等待恰當的時機，化為一團水墨，出現在你的紙上。目標是用較少的筆觸，捕捉畫作真正的本質。

你將要畫一幅肖像畫。首先思考臉部的比例，用眼睛觀察，在心中畫一張表格，這個印在頭腦中的表格，能幫助你組織整體容貌。

構成你的容貌

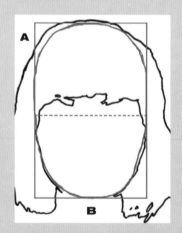 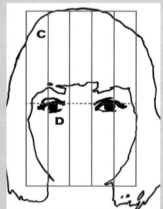

A 想像一個長方形，寬與高的比例為2：3。

B 想像一個尖端位於短邊的橢圓，填充整個長方形。

C 接下來，將這個長方形垂直分割成五份。這有助於找到眼睛的比例和位置。

D 眼睛位於五等分的格子內，在鼻子的兩邊。它們對稱地位於第一條水平線兩邊。

E 用水平線將這個長方形對半分成兩等分。

F 接下來，把下半部對半分。

G 最後，將最下方的部分再對半分。三條水平線就是輔助線，幫助臉部定位容貌。眼睛位於第一條水平線，鼻子位於第二條水平線，而嘴巴則位於底部的水平線。

H 最終，想像從頭部的中心位置到鼻子兩邊有一個三角形。這能引導你確定嘴巴的寬度。

1. 找一個樂於當模特兒的人。若沒人願意，你就放一面鏡子，用自己的臉當題材。

2. 使用印度墨和中型筆刷。畫筆不一定是馬毛；你可以用人造毛的筆刷。使用一張重磅的紙（如水彩紙）。將畫材準備好，但先別急著動手畫。

3. 當你完全想好輔助線時（見畫板對面），注意力集中在臉部特質。觀看單一形象——眼睛、鼻子和嘴巴，然後考慮它們彼此之間的關係。就只是看和想。

4. 仔細研究你的物件（至少十五分鐘），等待那一個需要果斷的時刻，然後在紙上以墨作畫。經過深思熟慮後，決定基本方位和模特兒的個人特徵後，試著用極簡練的筆觸，捕捉臉部的要素。

參閱：
使用這種方法的禪畫藝術家：風外慧薰（Fugai Ekun，1568~1664）、雪舟等楊（Sesshu Toyo，1420~1506）、雪村周繼（Sesson Shukei，1504~1589）。

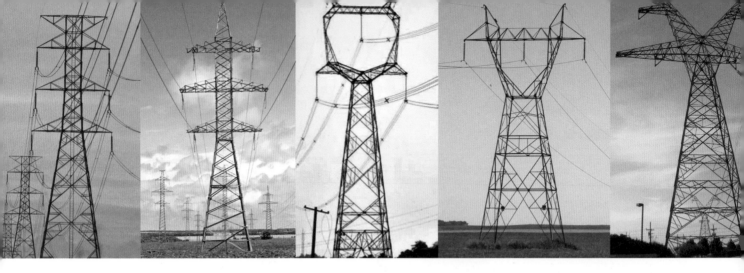

每天圍繞在我們周圍的物體中，有美麗的景色，也有平庸的物體。但有時最平庸的物體，若加以審視，也能變得既有趣又迷人。

輸電塔

標準的高壓輸電塔，就是這樣一個例子。這個時常被我們忽視的景物，現在成了自然風景中的一部分。這些龐大的巨人伸展著手臂，站立在地平線上，連接著自然風景。無論你的喜惡為何，它們都是很好的繪畫題材。

1. 選擇一種工具，包括鋼筆或鉛筆，只要你感覺合適就行。畫出各式各樣不同的輸電塔。看一看那非同尋常的圖案和形狀。

2. 近距離觀察細節，例如連接電線的瓷製絕緣圓盤。

3. 身體退後，畫出自然風景內的輸電塔。看它們如何與周圍的自然環境發生關聯？

4. 想一想，宛如頭髮般的電線，連接輸電塔與厚重鐵架形成鮮明的對比。

5. 再看看金屬框架，有助於你看見且畫出這個結構的透視。注意電纜如何消失在地平線，這也可以視為單點透視（one-point perspective），參閱第75頁圖。

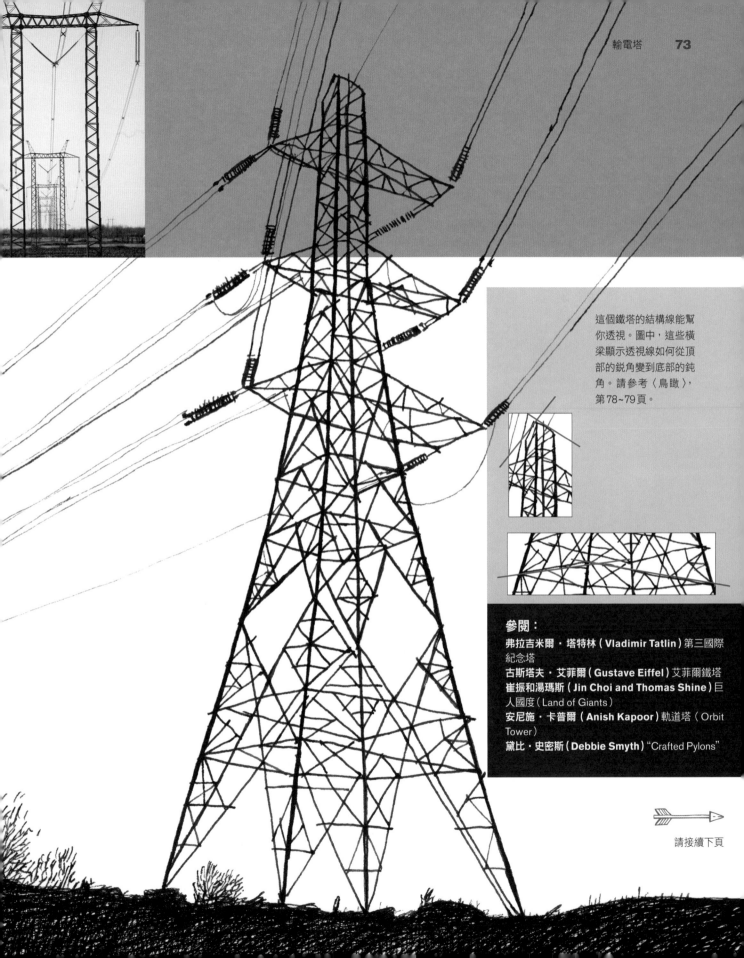

這個鐵塔的結構線能幫你透視。圖中，這些橫梁顯示透視線如何從頂部的銳角變到底部的鈍角。請參考〈鳥瞰〉，第78~79頁。

參閱：
弗拉吉米爾・塔特林（Vladimir Tatlin）第三國際紀念塔
古斯塔夫・艾菲爾（Gustave Eiffel）艾菲爾鐵塔
崔振和湯瑪斯（Jin Choi and Thomas Shine）巨人國度（Land of Giants）
安尼施・卡普爾（Anish Kapoor）軌道塔（Orbit Tower）
黛比・史密斯（Debbie Smyth）"Crafted Pylons"

請接續下頁

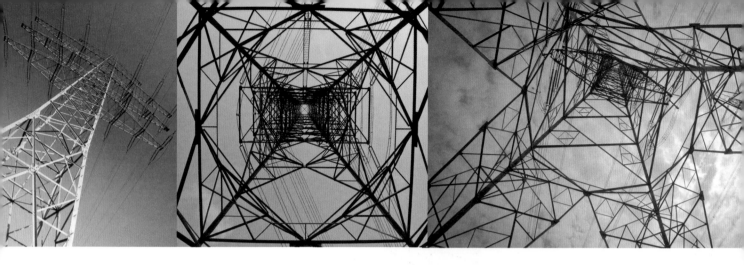

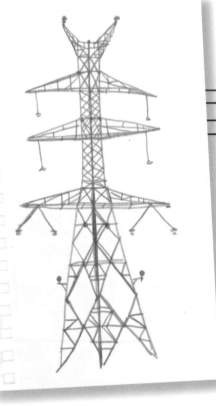

上圖中的鐵塔，看起來是多麼的對稱。它所形成的幾何圖案讓人聯想到掛滿飾品的聖誕樹。

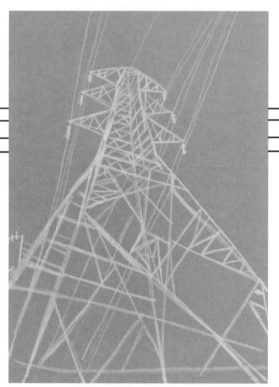

7. 仰視鐵塔，試著從一個斜角來作畫。結構線將會從不同角度匯集和連接在一起。嘗試各種方法和媒材。例如：粉筆，粉筆的線條給人脆弱感，在灰色背景上形成的形狀，能視為負空間。

6. 從不同的角度畫下它們，看看你的觀點改變後，它們轉換結構的方式。看看管狀的金屬四肢如何相互交叉。

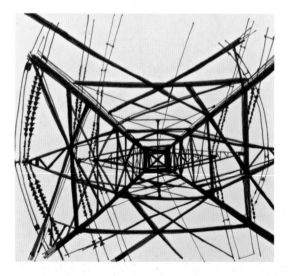

8. 試著從鐵塔中心點垂直向上看（若鐵塔為禁止進入請不要嘗試）。畫出重複的方格結構，交織成格子狀的網。

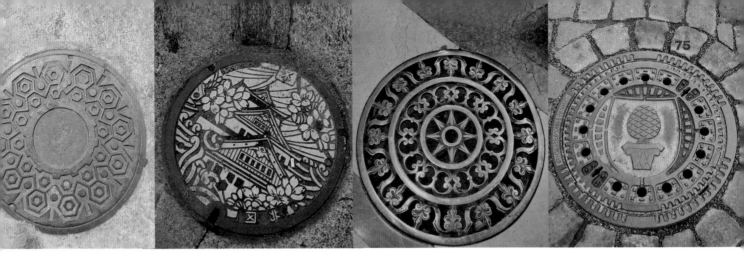

窨井蓋

輸電塔不是城市風景中唯一引人入勝的形狀和圖案。我們還經常路過許多景致，卻沒有留意。窨井蓋（人孔蓋）以鐵鑄造而成，蓋上的設計從簡單的幾何圖案到紀念人物、地點或事件的裝飾。在日本，所有縣市幾乎都有自己的窨井蓋，成為該地區特有的文化特徵。搜索你所在的當地，看看是什麼樣的藝術瑰寶在街道上逐步排列。一旦你開始，就會停不下來，想要一直蒐集各種圖案的窨井蓋。這項練習也能啟發你理解——透視如何影響圓的形狀和圖案？

1. 低頭看看我們腳下的地面，到處走走，直到找到一個有趣的設計。

2. 拍下相片作為參考，畫一張速寫，或者隨身攜帶一張大紙，把它們拓印下來。

3. 俯視井蓋，把它呈圓形的模樣畫下來。然後從不同角度和觀點畫出橢圓外形，看看井蓋的形狀和設計細節如何發生透視變化。

在單點透視中，位於水平線上的消失點（vanishing point, VP）。

VP

C 加入裝飾性的細節，也以透視呈現。

B 畫出一個適合這個矩形的橢圓，撐滿四個邊，按照透視線，畫出井蓋的造型。

A 用單點透視線作為輔助，畫出一個呈透視角度的矩形。

圖中，你可以看到，當它從一個角度看時，圓形如何變成橢圓形。練習用單點透視法畫出這些井蓋。

參閱：
雷莫‧卡梅羅塔（Remo Camerota）
Drainspotting: Japanese Manhole Covers
井蓋藝術 http://weburbanist.com/2011/12/06/manhole-cover-art-that-is-far-from-pedestrain/

雨水渠也能夠找到有趣的街頭藝術品。

當一個井蓋不再是井蓋？它就變成——餅乾。

了解並掌握直線的兩點透視，以及從低處仰視的觀點。

蟲視

　　線透視（linear perspective）這個概念，是基於我們獨特的觀點，去觀察和詮釋一個物體、景觀或建築物。這些透視線彼此並行，交會於遠處的一點，這個點稱之為「消失點」（vanishing point, VP）。大體上可分為兩類：單點透視或兩點透視（two-point perspective）。

　　畫出一條穿過消失點的水平線作為視平線。若你的視線位於低處，就稱為「蟲視」（worm's-eye view），將有助於發展觀察技巧，使你在平面上創造出立體作品。

　　在文藝復興時期早期，藝術家安德烈・曼帖那（Andrea Mantegna）用「蟲視」透視法，在義大利的埃雷米塔尼（Eremitani）教堂畫出一系列壁畫。遺憾的是，這些壁畫傑作毀於第二次世界大戰。其中的 "St. James Led to His Execution" 從底部的角度表現出一種舞臺效果。士兵、塔、拱門都好像立體實物一樣站在上面活動。這幅畫的微觀角度強化了場景的情感和戲劇性。

同時參看：
〈鳥瞰〉，第78~79頁。

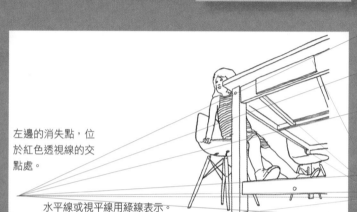

左邊的消失點，位於紅色透視線的交點處。

右邊的消失用藍色的透表示。

水平線或視平線用綠線表示。

1. 你需要躺在地板上，從下往上，仰視世界。

2. 選用三種不同的題材，從蠕蟲的觀點評估視覺效果。或許是一棟高樓大廈、一棟公寓或一棵樹。又或許是一個人，向上看，能看得到他的鼻孔或褲管！

3. 看一看透視線交會處，試著找到你的消失點。有時可能超出你的畫面之外。手持一支鉛筆反覆比較，配合著它的角度，將有助於你找到消失點。

4. 畫出一條水平線，穿越這個消失點。這是你自己個人的觀點。

5. 將注意力集中在你所見到的那些失真物件。

你在三度世界中所知道的尺寸和形狀，通常會錯誤地出現在二度畫面中。真實地面對你面前的這些形變。這種觀點將使畫面更富戲劇性，更加引人注目。

消失點

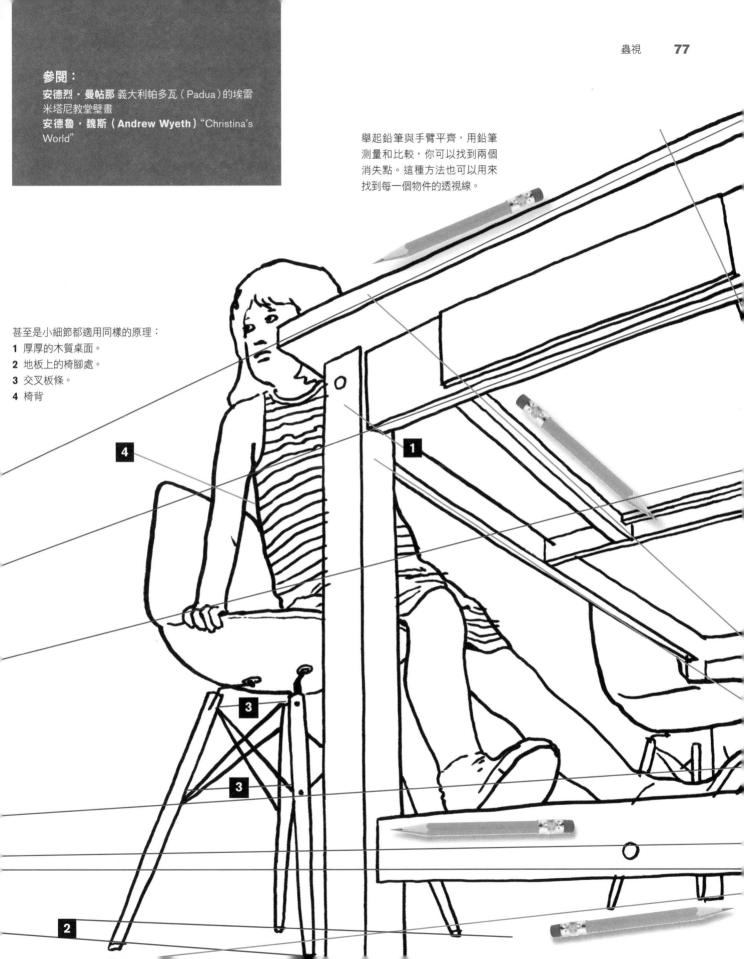

參閱：
安德烈・曼帖那 義大利帕多瓦（Padua）的埃雷米塔尼教堂壁畫
安德魯・魏斯（Andrew Wyeth） "Christina's World"

舉起鉛筆與手臂平齊，用鉛筆測量和比較，你可以找到兩個消失點。這種方法也可以用來找到每一個物件的透視線。

甚至是小細節都適用同樣的原理：
1 厚厚的木質桌面。
2 地板上的椅腳處。
3 交叉板條。
4 椅背

鳥瞰

想像自己衝上雲霄，彷彿飛在天空中的鳥兒。你將從一個全新的透視角度看世界。這種高觀點稱為「鳥瞰」（bird's-eye view）。

首先提到的鳥瞰繪畫就是地圖，以功能性用途為目的所假想出來的結構，來幫助我們了解肉眼看不見的景象。隨著飛行的發明，卡茲米爾・馬列維奇和喬治亞・歐姬芙（Georgia O'Keeffe）成為空中圖像領域最有影響力的畫家。馬列維奇的

抽象畫可看作為將世界化成從上向下看的平面。當我們從完全不同的透視角度看一個物體或一個場景時，一切事物都是嶄新的。

消失點

綠色是水平線或視平線

1. 找到一處高處，從一個俯視的透視角度，看一看你的題材。

2. 爬上高山、小丘或一棵樹。從建築高樓的平臺上向下看。從劇院最高一排向下看，或是從多層停車場的頂層向下看。穿上一雙高跟鞋是不夠的，你需要在相當高的地方。

3. 你看到了什麼？單點透視是最簡單的透視形式，從

一個消失點描寫一個物體或場景。俯視你的場景，找到水平線，然後在中心標記一個消失點，即圖中透視線的交會處。

4. 以這些透視線為輔助，畫出你面前看到的景物。

同時參看：
〈蟲視〉，第76~77頁。

有許多觀察和繪畫方法。而工程圖並不如你最初想的那麼可怕——它只是一種在平面上表現三度空間的方法而已。

軸測與等角

1. 首先，找一個長方體，這可能是一張桌子、一把椅子、一些包裝，甚至是一本非常矮胖的書。

2. 將這個物體直接放在你面前。

3. 為這個物體畫一張速寫，以便了解它的形狀和尺寸。

4. 現在，在紙張底部畫一條水平線。從水平線上的中心點兩側，以量角器各畫一個45度角。這將是一個軸測投影。

5. 開始以這些線作為輔助，畫出長方體的形體。這幅畫不需要非常精確；這是一個起點，僅僅要讓你了解如何親近工程圖。

6. 在畫面底部，畫另一條水平線，但是，這次是從中心點兩邊，各畫一個30度角。這將是一個等角投影。

7. 開始用這些線條作為輔助，畫出長方體的形體。

先畫出面前的這把椅子。保持隨意。這個階段，還不需要用到尺和量角器。

在這項練習裡，你將認識軸測圖和等角圖。軸測意為「沿著軸線測量」；等角意為「相等角度的測量」。在等角圖和軸測圖中的透視線，永遠不會交會（不像透視繪畫那樣相交於一點）。等角圖的線呈30度角，軸測圖呈45度角。這些投影看起來可能有出入且不夠切實，卻能夠幫你解讀建築和室內設計，用以進行精確的測量，並表達在畫面中。包浩斯學校（Bauhaus School）的現代主義推崇軸測圖，因為它是完美的視覺表現，他們強調「形式源於功能（form follows function）」。

現在，請你運用自己的雙手，嘗試一種簡單的工程圖。近看一個長方體，用軸測和等角投影二種方式畫出兩張圖創造它。這有助於理解兩種不同的方法，模擬物體的厚度和空間。

軸測投影

這把椅子旋轉至與水平線呈45度角，稱為投影平面，創造出一個俯視的角度。

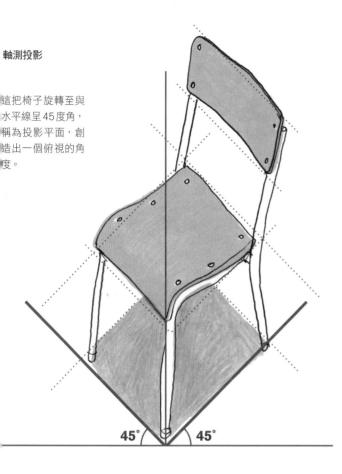

45°　45°

等角投影

改變這兩條線，使呈30度角，從這個投影面到畫出等角投影。

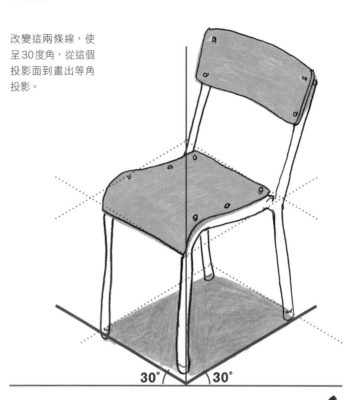

30°　30°

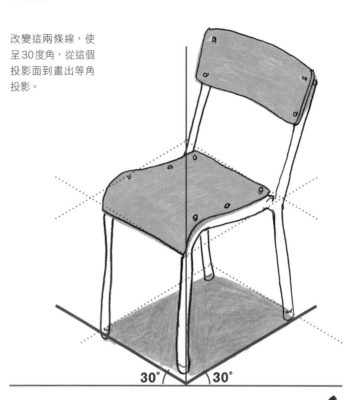

參閱：

eBoy 網路城市像素藝術海報，包括 "Rio eCity"（左圖）、"Tokyo eCity" 和 "New York eCity"

克里斯·衛爾（Chris Ware）繪本《吉米·科瑞根，地球上最聰明的孩子》（*Jimmy Corrigan, the Smartest Kid on Earth*）

艾薛爾（M. C. Escher） "Waterfall"

沃爾特·格羅佩斯（Walter Gropius）托特社區（Törten housing estate）建築設計圖

西奧·凡·杜斯伯格（Theo van Doesburg）飯店建築設計圖

與透視相對立的，稱為逆透視（inverse perspective；又稱反透視 [reverse perspective]），是一種渲染畫面的方法，透視線在水平線上分離，而非如直線透視般交會。消失點被放置在畫面之外，給人一種出現在前方、朝向觀眾的印象。

拓寬你的視野

　　逆透視容許藝術家同時刻畫一系列觀點。它在同一時刻，連接了兩個獨立的透視，創造一種獨特的圖像。東亞藝術家、立體派、俄羅斯和拜占庭聖像畫家，很多人採用這種技法。拜占庭畫家喬托‧迪‧邦多納（Giotto di Bondone），非常規地使用透視法，令他的觀眾驚訝不已。他在聖像畫中首次採用逆透視法，創造了一種現實存在感。信徒以前從未親眼目睹過宗教故事場景用這樣的方式描繪。喬托已經在二度平面上創出三度幻景，讓他們敬畏畫家所創造的神奇視覺景象。

參閱：
喬托‧迪‧邦多納 "St. Francis Renouncing His Wordly Goods"
杜奇歐‧迪‧邦尼斯格納（Duccio di Buoninsegna）"Temptation on the Temple"
安德烈‧盧布列夫（Andrei Rublev）"The Annunciation"
歌川廣重（Utagawa Hiroshige）"View of Kagurazaka and Ushigome Bridge to Edo Castle"
巴布羅‧畢卡索 "Still Life with Chair Caning"

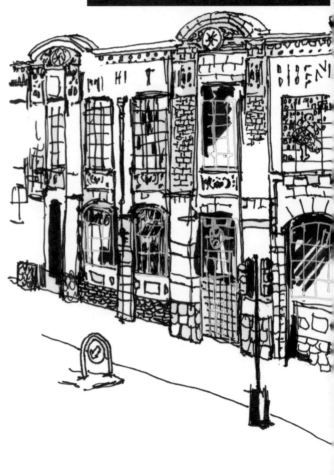

1. 看看當地的有趣建築物。

2. 找一個距離適當的建築物，站得遠一點，畫出它的正面。

3. 走到旁邊，從一個完全不同的角度，畫下相同的建築物。

4. 連接這兩種不同的方法，使每一個透視畫面對應在一起，打開這幅全景。

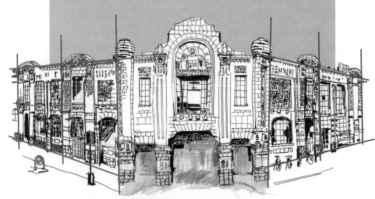

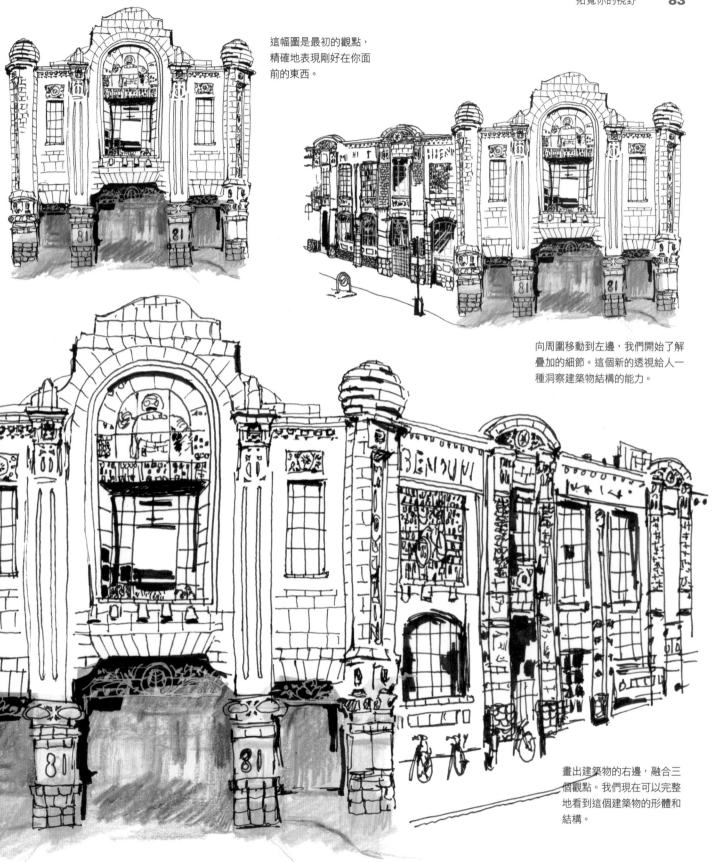

這幅圖是最初的觀點，
精確地表現剛好在你面
前的東西。

向周圍移動到左邊，我們開始了解
疊加的細節。這個新的透視給人一
種洞察建築物結構的能力。

畫出建築物的右邊，融合三
個觀點。我們現在可以完整
地看到這個建築物的形體和
結構。

第四章

本章將介紹如何運用各種方法，來描繪與模仿一幅動態場景。在這一章中，你將找到表達動感的方式，利用姿勢的記號及技法，創造出速度和運動的錯覺。這些練習的目的在於增進你的觀察方法和反應技巧。

動態和姿勢

「人們都稱我為舞者畫家，
而我真正想捕捉到的是移動本身。」
——畫家　愛德格・竇加

速寫

快速地畫下姿態，創造出表演和運動的感覺。

　　選擇一個你可以快速畫下來的運動題材。舉凡操場、健身房、游泳池或網站上，任何有人運動的地方，都能找到你想畫的形象。這大體上是憑直覺來畫的。

1. 使用軟鉛筆、蠟筆、石墨棒或炭筆，以及充足的紙張。

2. 嘗試快速地畫出草圖。你需要非常迅速研究這個人物，捕捉人物在運動中的精神。當人物移動時，或許會令人洩氣，但你要有耐心，試著盡快捕捉基本的姿勢。

3. 試著非常快速地畫下來，在極短的時間內表現整個姿態，無論人物是否正在拉伸、斜倚或扭曲。

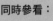
同時參看：
〈一分鐘搞定〉，
第 26~27 頁。

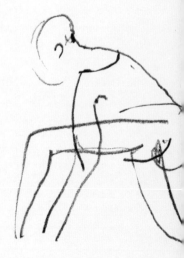

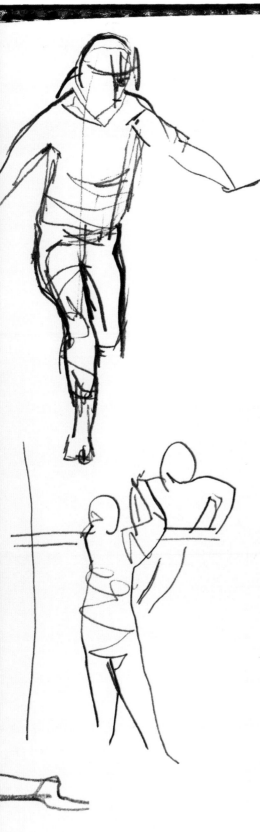

4. 讓你的鉛筆在紙上飛舞，隨著人物的移動而移動。請確定他在做什麼，這樣才能精確地闡釋你所看見的。

5. 將注意力集中在這個題材本身，試著不受拘束地發揮你的繪畫風格。這個人物可能看起來像一個漩渦狀的鋼絲球。

6. 你應該直接與移動的人物相呼應——用你的身體去感覺這個姿態；這有助於放輕鬆。放鬆、彎曲、拉伸，與人物相呼應。你會覺得與題材之間，彷彿建立起一種融洽的關係。

7. 以環繞形體的線條，整合姿勢特徵，勾畫手臂、腿、臀部和膝蓋。這些線條是優雅的、積極的、緩慢的或放鬆的嗎？任何事物都有其特徵和姿勢。

8. 從每個觀點進行觀察，畫出所有的姿勢：傾斜、彎腰、坐下、站立。你將為自己能透過這項練習，迅速提升觀察力和反應力，而感到無比驚奇。

參閱：

阿貝特·傑克梅第（**Alberto Giacometti**）"Femme Debout et Tête d'Homme"

歐諾雷·杜米埃（**Honoré Daumier**）"Don Quixote and Sancho Panza" 畫作

林布蘭 "An Old Woman Holding a Child in Leading Strings"

巴布羅·畢卡索和吉昂·米利光繪畫

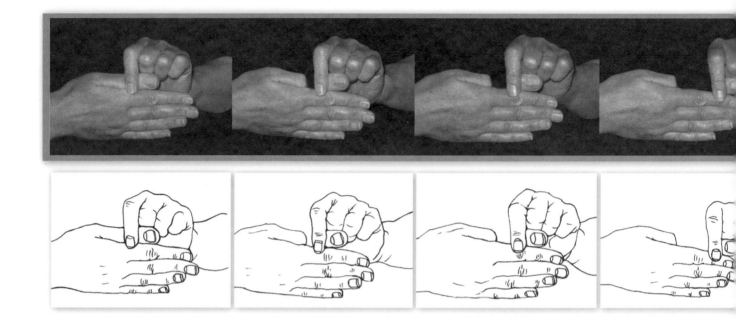

時間和運動

艾德維爾・麥布吉（Eadweard Muybridge）是十九世紀最具影響力的攝影先驅。他突破性地使用多部相機拍攝運動中的物體，對瞬間影像進行探索，是動態攝影的開拓者。

　　1878年，麥布吉製作一系列動態攝影，名為〈運動的馬〉（The Horse in Motion）。他使用跑道上的相機替疾馳中的馬兒拍照，進而形成一匹正在奔跑中的馬的影像。這項研究首次證明動物的四條腿可以同時離地。他之後就發明了動物實驗鏡（zoopraxiscope），將這些相片合成一套原始的動畫，創造出運動的錯覺。

　　麥布吉的攝影對許多藝術家的創作影響甚鉅，包括：愛德格・竇加、法蘭西斯・培根和馬塞爾・杜象（Marcel Duchamp）。杜象於1912年創作的 "Nude Descending a Staircase, No. 2"，就是從麥布吉1878年的「動態人像」系列攝影作品中獲取靈感。

　　時至今日，數位攝影和影像處理軟體，已經從根本上改變了我們拍攝和觀看攝影的方式。我們用手機照相來捕捉世界，也很容易以創新的方式來處理這些圖像。受到麥布吉攝影作品的啟發，你將會創作一幅連續運動的畫。

1. 你的任務是製作一本手翻書。拍同一系列的相片──物件、動物或運動的人。你會使用至少十二張圖片，製作出連續流暢的畫面。

2. 選擇一種不太複雜的動態，例如人走路或者一個彈跳球。

3. 現在，你已經拍攝好這些圖片，準備用簡單的線條，一張一張畫在薄卡片或紙張上，重新創造它們。

4. 記住，請直接依序正確排序圖片。

5. 為了完成手翻書，必須從頂端或側邊將紙張固定、黏貼或裝訂起來（裝訂位置依圖像為橫式或直式而定）。

6. 翻翻看，你的畫充滿生命了。

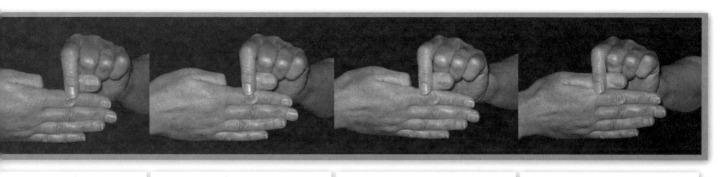

當你開始翻動書頁，將看見這些形象混合在一起，創造出一部生動的畫。這隻手依序連續移動，在這個錯覺裡被截斷的拇指一會兒移動到後面、一會兒移動到前面。

參閱：
艾德維爾・麥布吉 "Animal Locomotion" 和 "The Horse in Motion"
艾提安・朱爾・馬雷（**Étienne Jules Marey**）"La Machine Animale" 和 "Le Mouvement"
湯瑪斯・埃金（**Thomas Eakins**）"Study in the Human Motion"
馬塞爾・杜象 "Nude Descending a Staircase, No. 2"
提姆・麥克米倫（**Tim Macmillan**）"Dead Horse"
查爾斯和雷・伊姆斯（**Charles and Ray Eames**）"Powers of Ten: A Flipbook"

詩人菲力普・湯馬索・馬里內蒂（Filippo Tommaso Marinetti）於1909年出版《未來主義宣言》（*The Futurist Manifesto*）。他也是未來主義建築設計師，此流派的藝術家還有：賈科莫・巴拉（Giacomo Balla）、路易吉・盧索羅（Luigi Russoio）、卡洛・卡拉（Carlo Carrà）、吉諾・瑟維里尼（Gino Severini）和翁貝托・薄丘尼（Umberto Boccioni）。

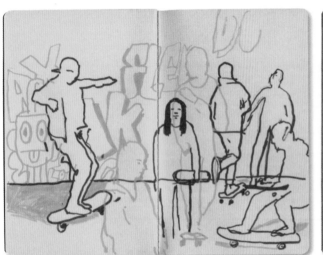 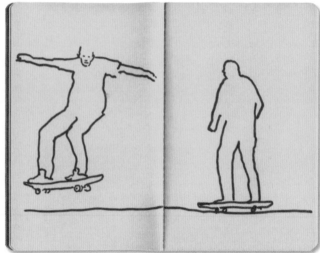

這些素描簿展現出各式各樣的線條畫，捕捉了滑板運動獨特的形狀和動作。

運動的人

　　未來主義對當代工業化世界富有興趣，著力於表達運動、速度和力度。受艾提安・朱爾・馬雷和艾德維爾・麥布吉的連續相片所影響，他們用各種技法創造一種運動的感覺。他們拆散線條，以及疊加、使間隔加劇。他們也用支離破碎的筆觸來繪畫，製造一種速度感。這些技法象徵了現代生活中的活力和力度。他們的繪畫和雕塑作品，充滿活力地描述這個混亂且快速的世界，從這個世界中，發現了他們自己。

1. 將自己放在一個空間裡，例如：飛機場、車站、忙碌的購物中心或公園，從這裡觀察在移動的人們。

2. 不幸的是，人們不會站著讓我們畫，他們總是不停地動。這很令人洩氣，因此，你不得不用令人難以置信的速度，把他們畫下來。

3. 試著迅速畫出人物，捕捉一種動作和姿態。

參閱：
路易吉・盧索羅 "Dynamic Automobile"
卡洛・卡拉 " The Red Horseman"
吉諾・瑟維里尼 "The North-South"
翁貝托・薄丘尼 "Dynamism of a Cyclist"
馬塞爾・杜象 "Nude Descending a Staircase, No. 2"

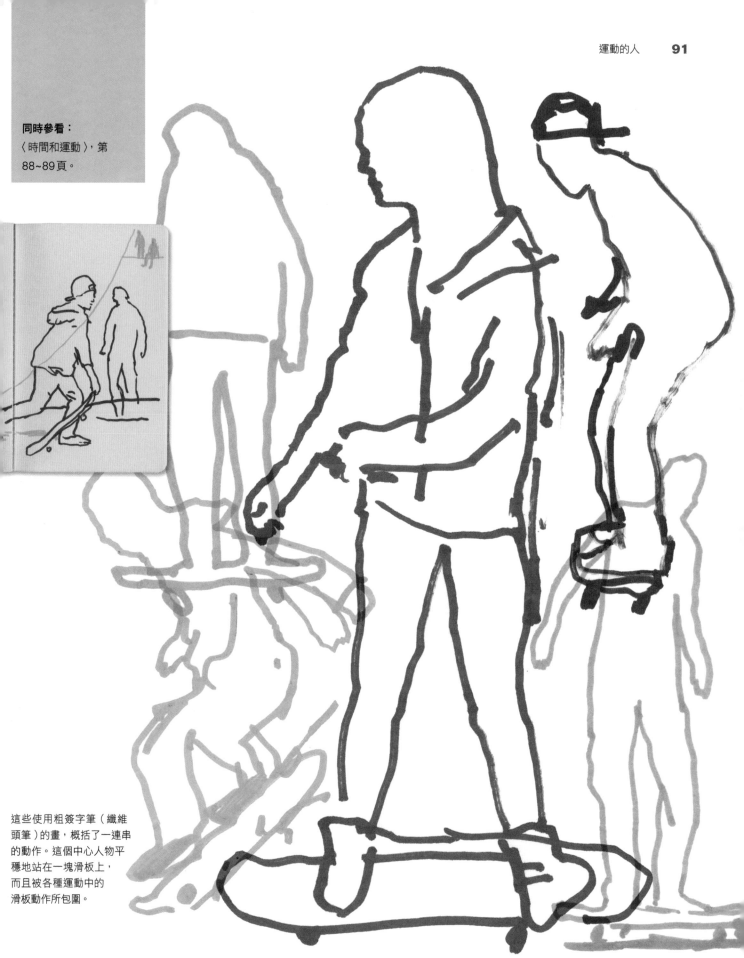

同時參看：
〈時間和運動〉，第
88~89頁。

這些使用粗簽字筆（纖維
頭筆）的畫，概括了一連串
的動作。這個中心人物平
穩地站在一塊滑板上，
而且被各種運動中的
滑板動作所包圍。

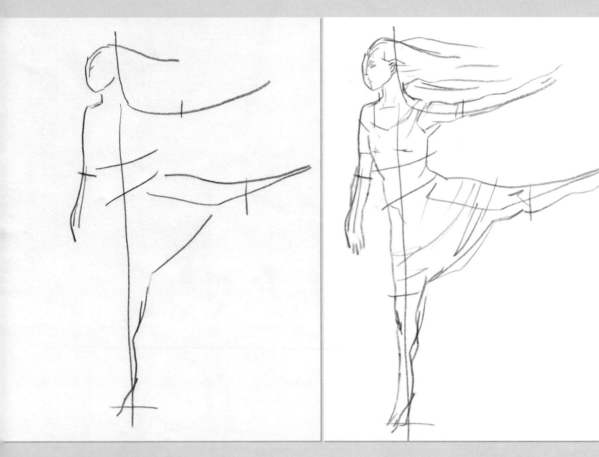

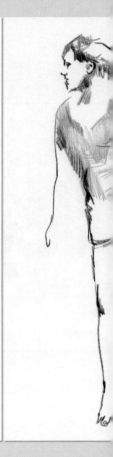

凍結時間

許多藝術家都曾經從舞蹈的激動與熱力汲取靈感。畢卡索、馬諦斯、尚‧考克多（**Jean Cocteau**）都曾與謝爾蓋‧戴基列夫（**Sergei Diaghilev**）合作，為俄羅斯芭蕾舞蹈團設計服裝，而羅特列克（**Toulouse-Lautrec**）則在紅磨坊捕捉珍‧艾薇兒（**Jane Avril**）的康康舞。

　　愛德格‧竇加筆下的芭蕾舞，表現出現代生活的樂章與律動。芭蕾舞者自身就是複雜且鼓舞人心的典範。他們是藝術家研究運動姿態的完美題材。攝影的發展已經使捕捉瞬間凍結的時間成為可能，而藝術家竇加就是從動作中發現靈感的。他觀察芭蕾動作中的軸轉（pirouette）、旋鞭轉（fouetté en tournant），甚至是簡單的蹲（plié）。他可以透過參考來捕捉運動真實的感覺。"Little Dancer of Fourteen Years" 的瑪麗（Marie van Geothem）是一個芭蕾舞學生，竇加請她保持放鬆的姿勢，為她畫了許多手輕輕地觸摸後背的作品。他也畫了她許多速寫，這些作品的逼真姿態，直至今天，仍令觀眾驚訝不已。

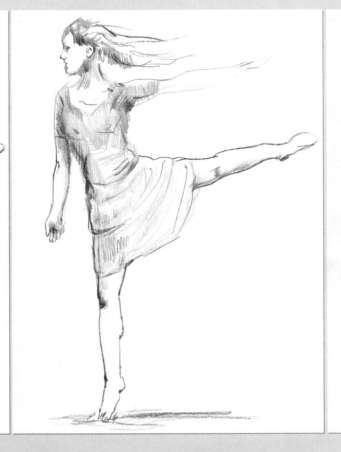

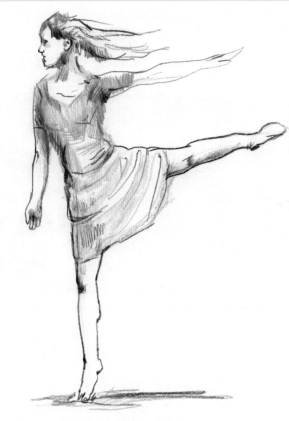

1. 捕捉凍結的瞬間，嘗試了解舞蹈語言。

2. 找一個有人跳舞的地方，任何形式的舞蹈皆可，例如：國標舞、花式溜冰、爵士舞、芭蕾舞、霹靂舞、踢踏舞、佛朗明哥舞。

3. 請你近距離觀察舞者的動作，捕捉在腦海中一個凍結的瞬間。試著避免參考相片。

4. 記得觀察舞者的服裝，因為旋轉和瑟瑟作響的裙子能夠強化畫面的動感。

參閱：
愛德格·竇加 芭蕾舞者畫作，包括 "Dance Class at the Opera"、"Ballet Rehearsal" 和 "The Star, or Dancer on the Stage"（見右圖）
羅特列克 "Jane Avril"
吉莉安·韋英（Gillian Wearing） "Dancing in Peckham"
盧米埃兄弟（Lumière brothers） "The Serpentine Dance"
奧斯卡·史雷梅爾（Oskar Schlemmer）
www.bauhausdances.org

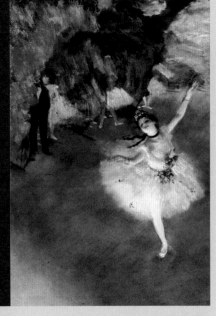

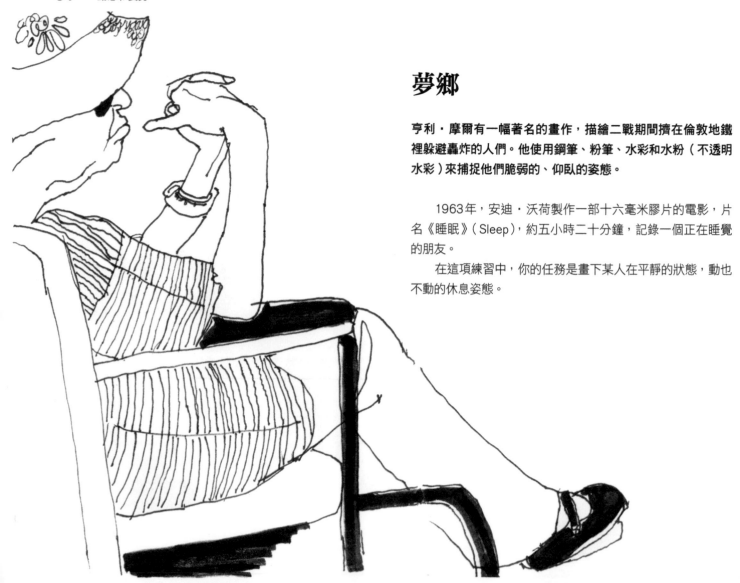

夢鄉

亨利・摩爾有一幅著名的畫作，描繪二戰期間擠在倫敦地鐵裡躲避轟炸的人們。他使用鋼筆、粉筆、水彩和水粉（不透明水彩）來捕捉他們脆弱的、仰臥的姿態。

　　1963年，安迪・沃荷製作一部十六毫米膠片的電影，片名《睡眠》（Sleep），約五小時二十分鐘，記錄一個正在睡覺的朋友。

　　在這項練習中，你的任務是畫下某人在平靜的狀態，動也不動的休息姿態。

睡著的孩子，正面特寫。

抱著玩具娃娃的孩子，從俯視的角度作畫。

1. 找到一個睡著的人物，他可以是睡在火車上、公園裡、沙灘上或是家中的電視機前，他或她是一個跑不掉的題材。

2. 試著集中精神，捕捉他的造型和特徵，例如：看起來漂亮、安詳、滑稽或奇怪（他的頭後仰、目瞪口呆）。

3. 這項練習的好處是，當你作畫時，題材會靜止不動。所以若你嘗試要畫小孩，等他睡著會非常有用！

請接續下頁

火車上睡著的女孩的輪廓畫。

參閱：
安迪・沃荷 "Sleep"
亨利・摩爾 "Shelter Sketchbooks" 和 "Lullaby Sketches"
林布蘭 "A Woman Sleeping"

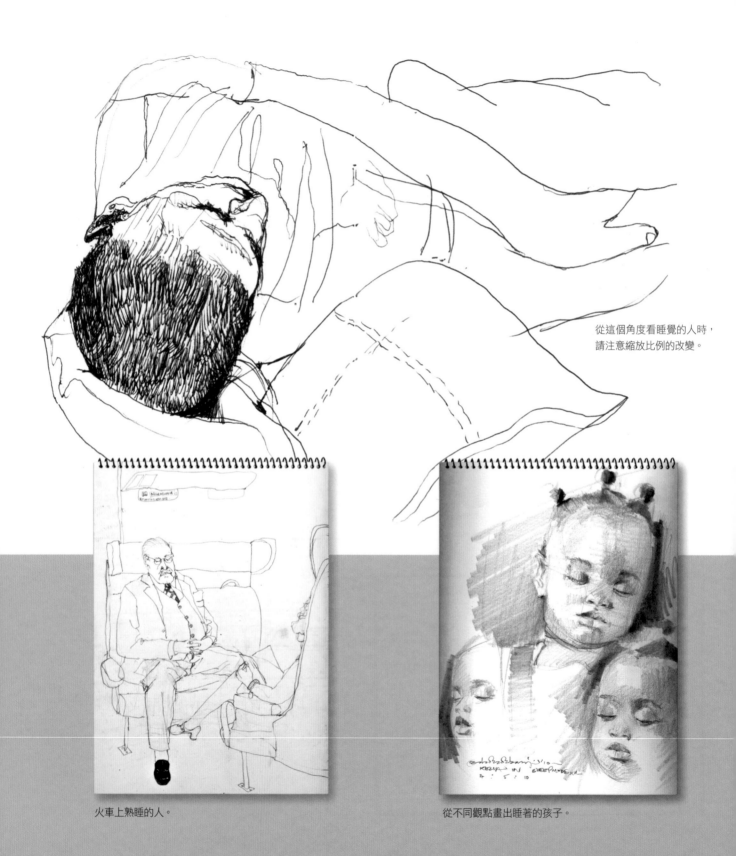

從這個角度看睡覺的人時，請注意縮放比例的改變。

火車上熟睡的人。

從不同觀點畫出睡著的孩子。

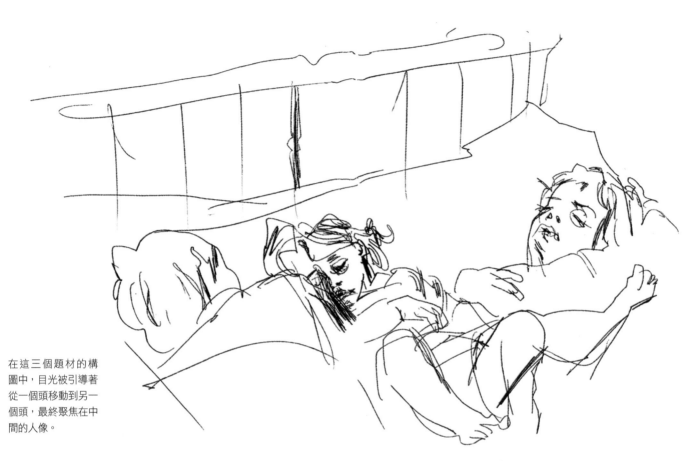

在這三個題材的構
圖中，目光被引導著
從一個頭移動到另一
個頭，最終聚焦在中
間的人像。

從上方俯視，捕捉到「明暗對照法」的奇妙圖像。

從稍稍下方仰視的觀點，刻畫人物的側面。

第五章

在本章中,你將運用不同的媒材和平面,創造出各式各樣的肌理和圖案。重複的或異樣的圖案會為你的畫作帶來一種非常獨特的味道。在這項任務中,你將利用拓印、交叉線、陰影和點畫的技法,帶來轉換紙質肌理的錯覺。

圖案和肌理

「沒有圖案將會沒有分類的意義。」

——工藝美術家　威廉・莫里斯(William Morris)

字體

馬克斯・恩斯特（**Max Ernst**）發明了一種「拓印法」（**frottage**），是他從一家客棧老舊的木地板獲得的靈感。

恩斯特對地板的材質和肌理深深著迷，開始透過拓印地板表面，創造出多變、虛幻的畫面，他形容這種技法，就像是克服「處女情結」的途徑。

當想法卡住的時候，連在黑色的紙上畫出第一筆，都會令人卻步。此時，拓印是一個很棒的技法，有助於做準備動作，讓你不覺得畫畫是那麼勉強行事。這個技法的即時性出奇地讓人感到滿意，而且，這些肌理可以用更多形式的畫串聯起來。你可以找到數不盡的肌理，拿來拓印。通過這項任務，你將會把焦點放在周遭的字體。

參閱：

馬克斯・恩斯特 " Natural History" 系列

庫特・史維塔斯（**Kurt Schwitters**）和帝奧・杜斯柏格（**Theo van Doesburg**）"Dada Eventing"

艾瑞克・吉爾（**Eric Gill**）"Alphabet and Numerals"

到大街上四處轉轉,搜尋字體,無論是雕刻字或浮雕字,分布在路面、牆面、告示、街道標誌和墓碑上。

用輕磅圖畫紙、報紙或薄的草圖紙。

將這張紙置於要拓印的字體上,以軟鉛筆、石墨棒或粉彩筆,慢慢地摩擦拓印。研究這些肌理。靠近看看,隨著時間的推移,這些字體的某些部分已經被侵蝕,以及圍繞著字體的圖案,是否也被侵蝕。

盡可能蒐集更多的例子,當你覺得已經蒐集大量的肌理、形狀和圖案時,在一張大紙上,組合這些字體。創造出一種屬於你的全新構圖。

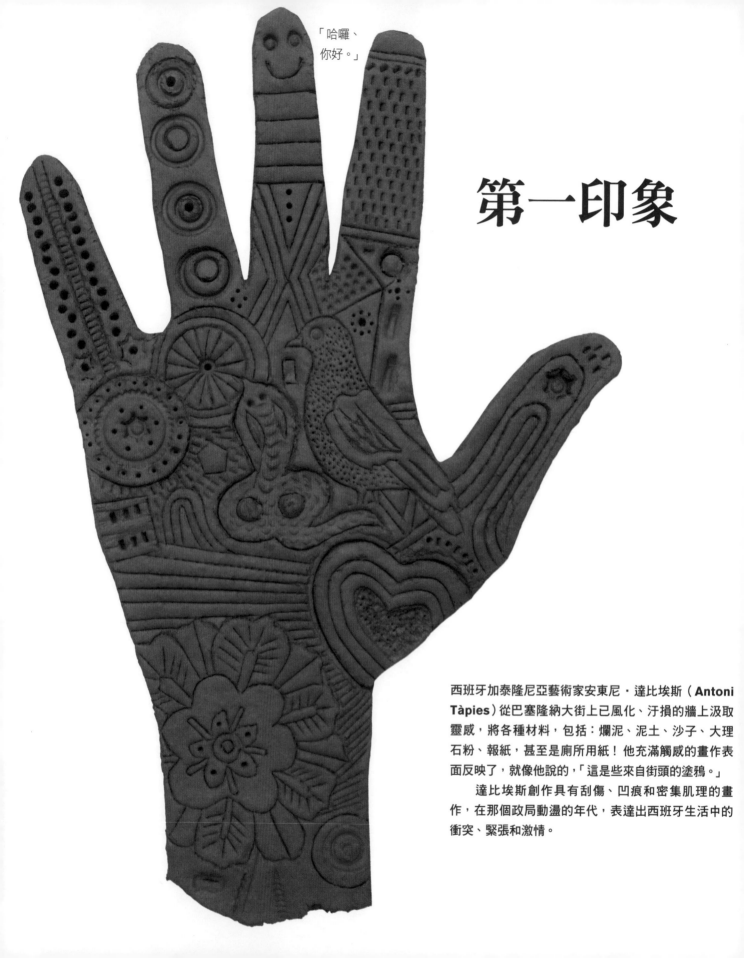

「哈囉、你好。」

第一印象

西班牙加泰隆尼亞藝術家安東尼・達比埃斯（Antoni Tàpies）從巴塞隆納大街上已風化、汙損的牆上汲取靈感，將各種材料，包括：爛泥、泥土、沙子、大理石粉、報紙，甚至是廁所用紙！他充滿觸感的畫作表面反映了，就像他說的，「這是些來自街頭的塗鴉。」

達比埃斯創作具有刮傷、凹痕和密集肌理的畫作，在那個政局動盪的年代，表達出西班牙生活中的衝突、緊張和激情。

　　繪畫是一種自我表達的媒介。它可以是周圍的物理反應，而且，我們可以用許多方法進行創作，不必侷限於紙和筆。你可以練習用肌理和圖案來製作自己的合成畫。

　　使用你的繪畫工具來摩擦、點畫和戳印黏土表面。用一組工具和技法，盡可能製作更多有趣的記號和印痕。

1. 找一些可以用來刻劃的工具，例如：牙籤、水彩筆尾端、空鋼珠筆、繡針、織針、羅盤指針、梳子或錐子等。

2. 找一塊厚厚的模型黏土。你可以用彩色黏土、陶土，或其他更有挑戰性的材料，另外，也可以嘗試親手製作黏土（製作方法見模型黏土配方）。在板子上將黏土推平至約5~10公釐厚。目標是做一個約30×15公分的平面區域。

3. 現在開始用你的工具來實驗。以不同的筆觸創造各種不同尋常的肌理。你可以嘗試細線、交叉線或點畫，用墨水或直接畫出作品後，再把黏土烤一烤。

模型黏土配方
225公克鹽
300公克麵粉
4大匙塔塔粉（cream of tartar，葡萄酒的結晶體）
4大匙蔬菜油
500毫升清水

混合所有成分，攪拌均勻，放入鍋裡。以小火烹煮，繼續攪拌，直至這團泥變厚。待冷卻再使用。若想保存，則放入密閉容器內或以塑膠袋緊實包覆，再放入冰箱裡冷藏。

參閱：
安東尼・達比埃斯 合成畫
法蘭克・奧爾巴赫（Frank Aurebach） "Looking Towards Mornington Crescent Station—Night"
葛瑞森・派瑞（Grayson Perry） "Cuddly Toys Caught on Barbed Wire" 和 "Barbaric Splender"
奔龍 "Boy and Dog Truck Drawing" 和 "Owl Truck Drawing"
盧西奧・封塔那 "Spatial Concept" 系列

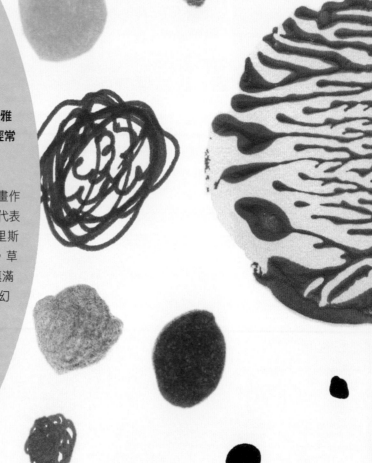

點、
斑點
和墨點

圖案賦予繪畫獨特的魅力——有時顯得荒謬而零星，有時優雅
而經典。重複的圖案有一種特殊的共鳴，藝術家和設計師 經常
條理分明地排列圖案，作為一種自我表達的方式。

　　草間彌生就是以重複而有節奏的圓點圖而出名。她的畫作
〈無限的網〉（Infinity Nets），由一系列的點所構成，這些點代表
了無限的宇宙：催眠和致幻。在2012年與法蘭西絲·莫里斯
（Frances Morris；為倫敦泰特現代美術館的館長）訪談時，草
間彌生說：「當我在畫這些圖案時，會向外繪至畫布外，填滿
地面和牆面。所以，當我退開從遠處看時，將會產生一種幻
覺，感覺被這些視覺景象包圍起來。」

　　米羅（Joan Miró）也著迷於這些符號所表達的宇宙，並
嘗試表現在他的「星座」（Constellations）畫作中，一種對
星空的抽象印象。他創造的這個系列作品，作為一種精
神療法，以跳脫出居住地混亂而不安的政治氛圍。

　　藝術家都有一種使用圖案和重複圖案的魔力。
他們的作品描繪了一種渴望，渴望逃離受限制的世
界，這是對自身一種無窮觀的表達。試著透過重
複圖案，表達你內心的宇宙。這種圖案具有
神奇療效，將會幫助你變得更主動，並且
更有表現欲。

1

蒐集各種不同的繪畫材料，例如：各種鋼筆、鉛筆和任何可以作畫的筆。

2

使用一張A2紙（約43.8×55.8公分），開始在紙上畫點，直至鋪滿整張紙。

3

創造一種重複圖案，變換它的尺寸、亮度和質地。假如你願意的話，這個點可以是不同色彩和肌理。你可以用粗彩色筆或麥克筆製作自己滿意的斑點，或用更細的鋼筆和鉛筆創造潦草的點。

參閱：
草間彌生 "Princess of Polka Dots" 和 "Infinity Nets"
米羅（**Joan Miró**）"Constellations" 系列
達米恩・赫斯特（**Damien Hirst**）"Spot Paintings" 系列
喬治・秀拉 "Circus Sideshow"

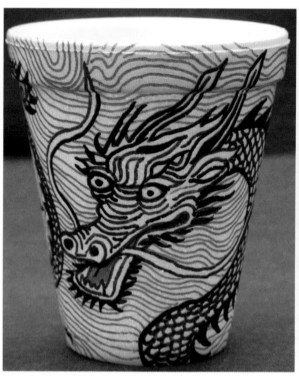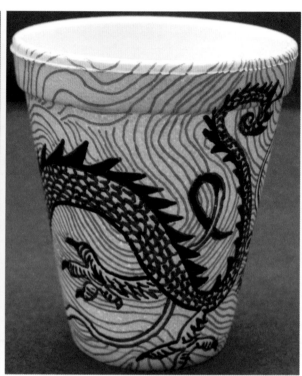

記住，你的杯子可以從每一個角度看。你的設計將會360度包裹這個杯子。

咖啡杯塗鴉

圖案可以被恰當地安排應用在許多材質表面，包括：布料、陶瓷、鞋子、家具、瓷磚、壁紙，甚至在皮膚上紋身。在各種材質表面繪畫的趣味更甚於紙上，還可以訂製並改造日常生活用品。

美國藝術家凱斯·哈林（Keith Haring）希望作品做得更接近大眾，所以將設計應用於各式各樣的產品。從T恤衫到玩具，我們都可以看到他的設計。1986年，他在紐約開設了獨創的流行用品商店，向粉絲們販售這些產品——否則想要買得起一件他的畫作就只能靠夢想了。他的作品完全受上個世紀八〇年代蓬勃發展的塗鴉和街舞文化影響。

哈林獨特的視覺風格是黑色的、粗的硬邊線，這是用彩色筆（纖維頭筆）和油性麥克筆所畫。他的設計以抽象的形狀和符號構成，包含其他物品和主題，例如：狗、電視機和卡通角色。他自創的流暢線條和圖案，使其畫作具有獨特的個人風格。

讓我們想一想，廉價的保麗龍塑料，或裝盛咖啡的紙杯，一旦使用過後，就只能被丟棄了。然而，在這項練習中，請你們保留任何形式的咖啡杯，將它們轉換成有圖案的藝術品。

參閱：
梅志民（Cheeming Boey）咖啡杯畫廊，
www.iamboey.com
凱斯・哈林 www.haring.com
威廉・莫里斯（William Morris） "Pink and Rose"
村上隆（Takashi Murakami） "Flower Ball"
喬夫・麥格弗特里奇（Geoff McFetridge） "Monster Dice"

1. 蒐集保麗龍杯或紙杯。然而，保麗龍杯無法被微生物分解，所以，選用紙杯會更環保。

2. 使用油性麥克筆（細的或中的）沿著杯子創作一幅圖案。假如你想要在喝完咖啡後，立即創作杯子，但身旁沒有筆，你可以用指甲尖刻劃表面。

3. 這個設計可以是抽象的或具有象徵性的——都由你決定，但要記住，你的設計會沿著杯子表面的曲線盤繞，圖案最終與起點連接起來。它可能是一個主題，例如：一條蛇或一條龍。或以大量的小圖像填滿這個區域。

4. 別害怕犯錯。只需要任由想像力發揮。

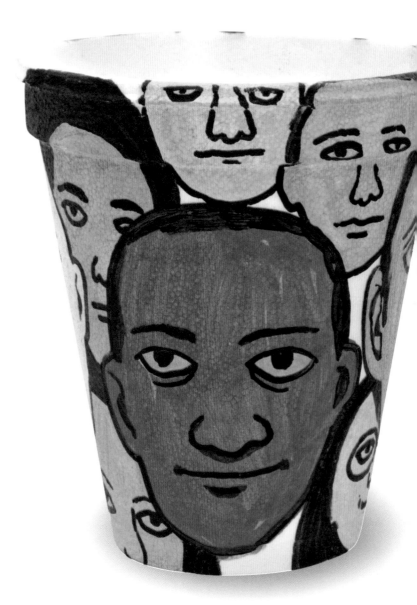

打發電話時間

塗鴉是某種自動自發且自然的事。我們經常在單調乏味的會議上塗鴉，或是在電話聊天時亂塗亂畫。這些塗鴉經常暴露出我們無意識的想法，有時還能揭示一個人的意識狀態。然而，有許多筆跡學家則認為，一個人的性格特點不能僅僅從塗鴉中判斷。

筆跡學家編撰許多常見的圖像，這些都是塗鴉時經常採用的。這些塗鴉不會有令人驚訝的解讀，例如，畫一顆心表示戀愛中、食物塗鴉在會議室和課堂接近午餐時段特別受歡迎、樓梯可以揭示個人志向和想要成功的意願。你可以從這些無意識和隨意的繪畫中獲取靈感。讓你的塗鴉站在舞臺中央，而不用蜷縮在頁面邊緣了。

同時參看：
〈咖啡杯塗鴉〉，第106~107頁。

1. 在電話旁邊放置一支筆和素描簿,相信我,這十分重要。將素描簿保持攤開的狀態,當你接到來電或撥通電話時,就可以迅速且自動自發地塗鴉。

2. 對於那些令人厭煩的、閒得無聊的場合來說,塗鴉就是完美的解毒劑。

3. 當公共場所的背景音樂干擾你時,請自由地在紙面上表達你的挫折。

4. 這通電話結束後,檢查並整理你所創造的圖案和形狀。

5. 最後,翻開新的一頁,準備接下一通電話。

繪畫是我們對這個世界的獨特視覺反應，本章將鼓勵你觀察且思考不同的事物。你將探索並擴展手、眼和題材之間的聯繫。這些練習能夠幫助你發揮創意想法，挖掘綜合媒材繪畫的巨大潛力。

觀察、探索和想像

「你可以畫任何你想要畫的東西。你可以使你的畫超越你的幻想。你可以畫一張正好在那裡的東西，這些都沒有所謂正確的方法可循。」

—— 雕塑家　理查‧塞拉（Richard Serra）

從腳開始

為了好好表現畫中的物件，去了解題材的內部結構，是十分重要的。當我們思考人體解剖構造時，這點特別重要。

參閱：

安德烈‧維薩留斯（Andreas Vesalius） *De Humani Corpois Fabrica* 書中插圖為提香（Titian）的學生卡爾卡（Jan Stephen van Calcar）所畫。

達文西（Leonardo da Vinci） 解剖研究

透過觀察在皮膚之下——人的骨骼、肌肉、韌帶，作為輔助，發展更多對人體形態的了解。達文西和維薩留斯透過解剖屍體，對人體形態進行詳細的研究。尤其是達文西，解剖過至少十九具屍體，畫了無數的解剖圖。

你的任務就是去探索並畫出可能是身上最不迷人部位的解

剖圖——腳。一雙腳有26塊骨頭，33個關節，超過100個韌帶、肌肉和肌腱。你不太可能像達文西和維薩留斯那樣直接解剖屍體，所以，你不妨參考他們的畫，幫助洞察自己腳中的內部構造。

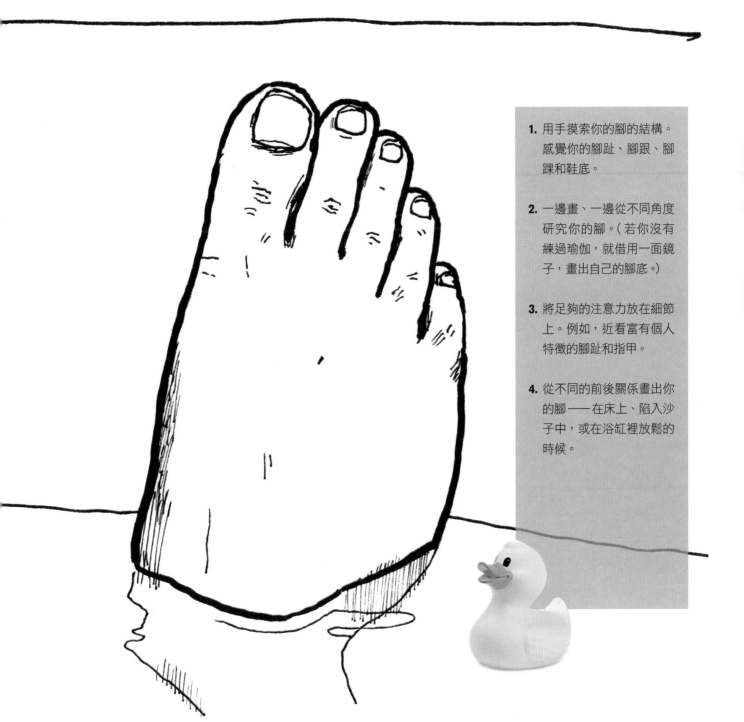

1. 用手摸索你的腳的結構。感覺你的腳趾、腳跟、腳踝和鞋底。

2. 一邊畫、一邊從不同角度研究你的腳。（若你沒有練過瑜伽，就借用一面鏡子，畫出自己的腳底。）

3. 將足夠的注意力放在細節上。例如，近看富有個人特徵的腳趾和指甲。

4. 從不同的前後關係畫出你的腳——在床上、陷入沙子中，或在浴缸裡放鬆的時候。

「相反地，」雙胞胎兄弟半斤（Tweedledee）接著說：「如果它看上去那樣，也許它就是那樣。如果它曾經是那樣，將來可能也是那樣；但是當它不是的時候，它確實不是——這就是邏輯。」

——摘自小說家、數學家
路易斯‧卡羅爾（Lewis Carroll）
Through the Looking-Glass

　　這項練習將幫助你發展觀察和思考的技巧。你必須集中注意力並仔細思考正在繪製的圖畫。你將會利用「鏡子」，分析自己的畫作。

　　這項任務是受達文西的啟發，他曾以「倒寫」（mirror writing）的形式做了許多記錄。他能夠輕鬆切換到這個獨特寫法，用倒寫當作一種密碼——雖然我們不清楚他使用這種方式寫字的動機是什麼。現在，你將會透過繪畫，從真實世界中轉換到鏡像世界。

參閱：
雷尼‧馬格利特（Réne Magritte）"La Reproduction Interdite"
達文西 倒寫

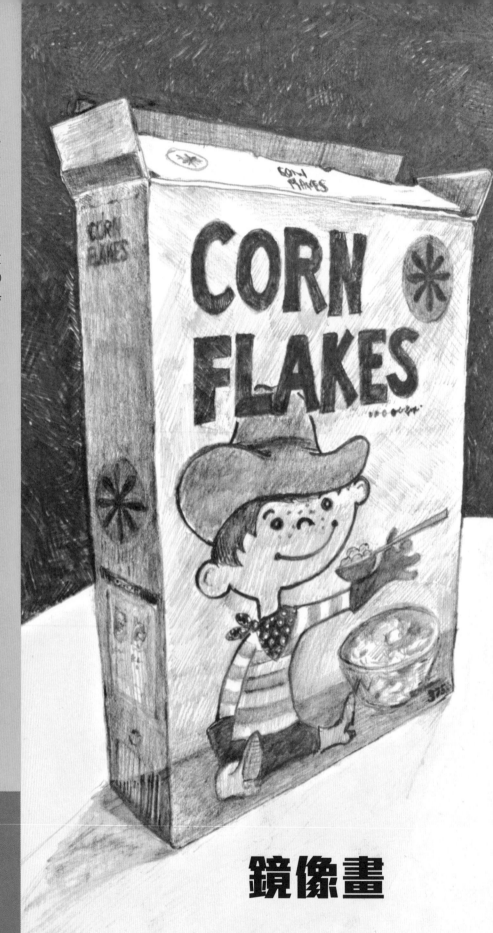

鏡像畫

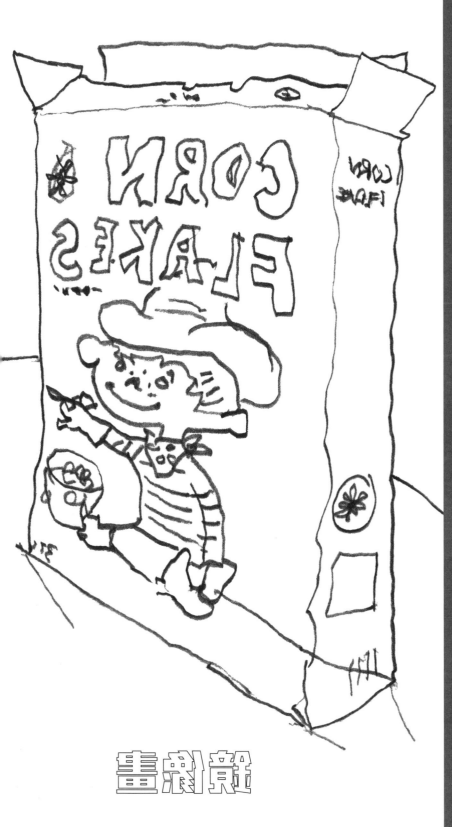

1. 找一個麥片盒子（或類似的印刷包裝），放在一張鄰近的桌上。

2. 首先，畫出代表面前這個盒子的色調，再畫出包裝上的印刷細節。

3. 看看盒子的角度，記住且記錄光線照射在蓋子和盒身的位置。

4. 以陰影和交叉線加強暗面。這幅畫將會作為下一步的參照。

5. 找一個穩固的位置固定好一面鏡子。

6. 坐在合適的位置上，將畫紙面對鏡子擺放，使你通過鏡子的反射看見空白畫紙。

7. 將之前畫好的那張原畫擺在面前。現在，凝視鏡中的空白畫紙，參照原畫，手握畫筆，反過來，開始重新創作一張麥片盒的畫。觀察盒上印刷的男孩在哪裡玩耍，這是複製畫作的特別挑戰。

8. 這是一項非常需要技巧的任務──你將感覺手以反方向移動。用蝸牛般的速度下筆會更容易些。你將發現大腦正慢慢地調整，迎接這項挑戰，找出畫筆的正確位置。

9. 最後，從鏡中的畫面移開視線，到面前的真實畫紙上。恭喜你得到了一張也許比較潦草的鏡像畫。

放大蒼蠅

發展觀察能力的一項練習。

從科普讀物和植物學插畫中獲取靈感。你將發現隱藏於日常生活中的肌理、圖案和細節。用平常不會使用的方式，來分析、研究事物的模樣。羅伯特・虎克（Robert Hooke）是一個科學天才，他出版了一本有關昆蟲和細胞的插圖書。用自己所設計的超強功能顯微鏡觀察物件。《微物圖解》（*Micrographia*）出版於1665年，副標題是「放大鏡中的微小身體」（Minute Bodies, Made By Magnifying Glasses）。這本書應用大量的銅板雕刻術和折疊式插頁，記錄了最複雜、最詳細的研究成果。

1. 撲殺一隻惹人厭的蒼蠅！

2. 花點時間，透過放大鏡或顯微鏡，好好研究你的標本。

3. 拿一張大紙。用一支軟鉛筆，輕輕地畫出蒼蠅的輪廓，使它的大小填滿這張紙。

4. 拿出一支細筆或B鉛筆，在這張紙上，開始畫出之前研究過的細節。

5. 找出細節，並將注意力放在蒼蠅的形態上。

6. 用細線、交叉線和隨機的線條，刻畫出蒼蠅的色調。

刻畫色調

在蒼蠅的胸部，用斜線鋪上一層底色，大體上順著毛髮的方向畫。

在不同的位置畫出另一層斜線，並繪製交叉線，將亮部區域留出來，以便接下來塑造形體。

重複畫出更多的陰影層，進而刻畫蒼蠅胸部的色調，然後，用更粗的線條加深細節。

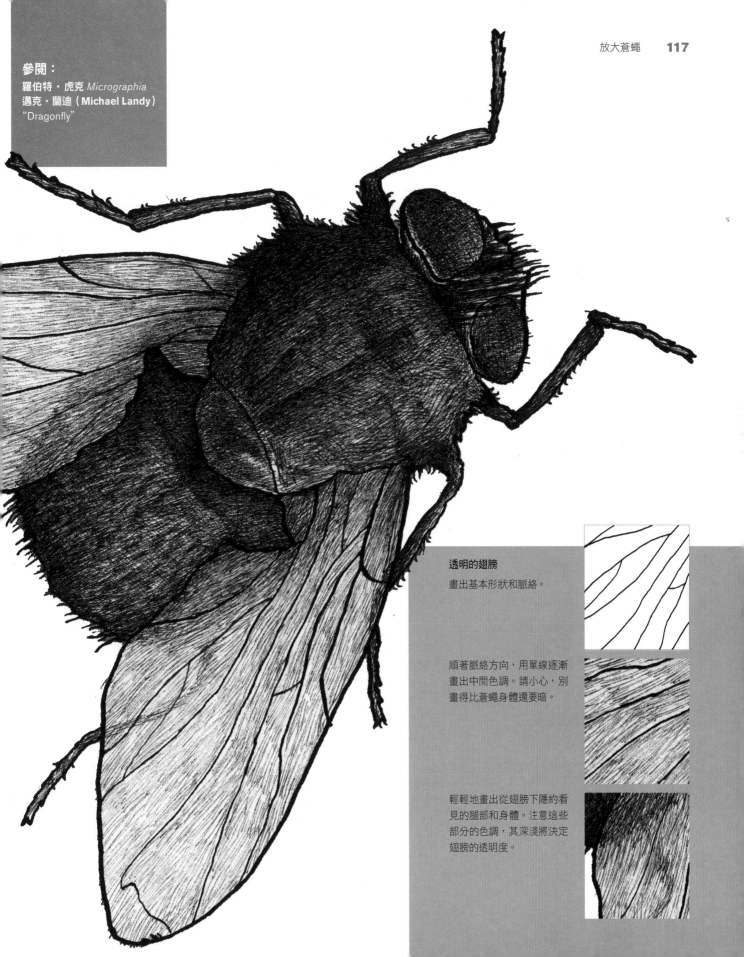

參閱：
羅伯特‧虎克 *Micrographia*
邁克‧蘭迪（Michael Landy）
"Dragonfly"

透明的翅膀
畫出基本形狀和脈絡。

順著脈絡方向，用單線逐漸
畫出中間色調。請小心，別
畫得比蒼蠅身體還要暗。

輕輕地畫出從翅膀下隱約看
見的腿部和身體。注意這些
部分的色調，其深淺將決定
翅膀的透明度。

腐爛

許多藝術家都深深著迷於生活的變化莫測，嘗試要找尋出描繪時間流逝的方法。

　　狄特‧羅斯（Dieter Roth）就是這樣一位藝術家，他因使用腐爛食物來創造繪畫和雕塑而聞名。描繪自然物死亡，用腐爛食物作為象徵符號，表現脆弱的生命周期，在藝術界已有悠久歷史。這項練習結合了靜物和連續的繪畫。

1. 到廚房裡轉一轉，找出一種只有短暫保鮮期的食物。

2. 在它上面放一個罩子或玻璃碗，觀察其腐爛的過程。每天畫一張畫，直至超過一週，或是你再也不能忍受它所發出的臭味為止。

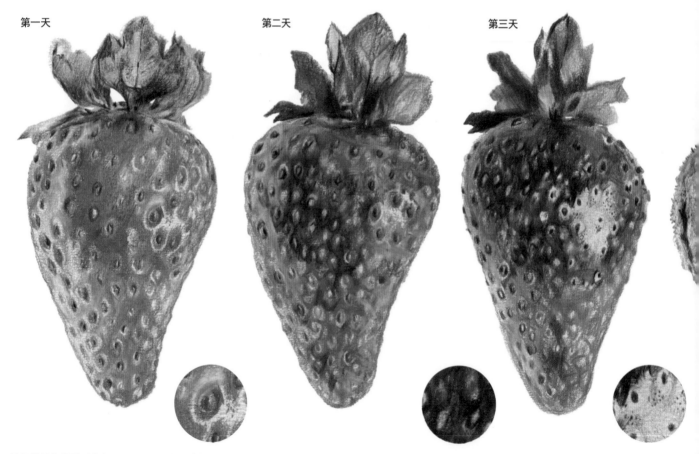

第一天　　　　　第二天　　　　　第三天

捕捉草莓的整體形狀和肌理，畫出右側的主光源和左側的反光，保留看起來光滑的亮部。

保留亮部細節，顯示出草莓的每個種子和周圍的凹陷。

隨著水果的腐敗和變暗，將圍繞每個種子的陰影區域畫得更暗，呈藍紫色。

草莓上出現新的白色區域，是開始發霉處，分布於包裹種子的果肉上

3. 用彩色鉛筆或蠟筆來畫這張畫，因為隨著食物開始腐爛，顏色將會發生明顯的變化。一步一步地畫出結果，彷彿在製作一個故事劇本。這個食物會變成什麼樣？看看它如何逐漸腐爛，仔細地記錄這些變化。這個食物腐爛或凋謝了嗎？隨著細菌開始破壞結構，它重塑或轉換了嗎？這裡有蟲害嗎？這個系列繪畫將會是崩解和潰爛的敘述。

參閱：

達米恩・赫斯特（Damien Hirst）
"The Physical Impossibility of Death in the Mind of Someone Living"
卡羅・拉斯洛（Carlo Laszlo）用加工乳酪製成的肖像
狄特・羅斯 "Staple Cheese"（比賽）
克勞斯・皮契樂（Klaus Pichler）"One Third"

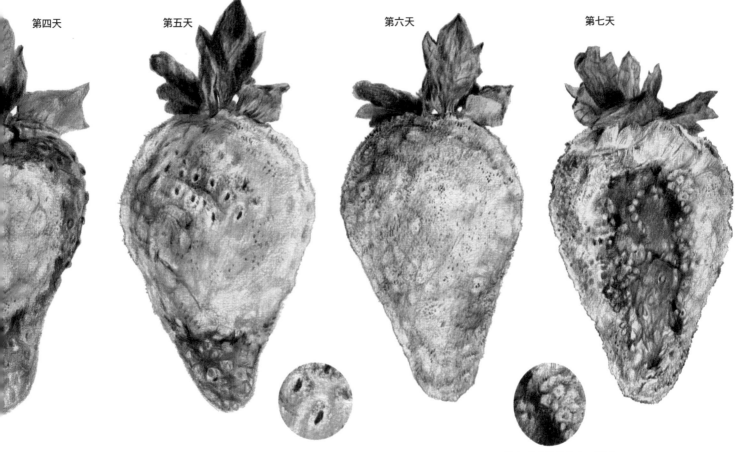

第四天　　　第五天　　　第六天　　　第七天

出現白色粉末狀的黴菌，使用柔軟炭筆和色鉛筆，再次保留某些部位的色調以創造亮部。草莓的輪廓仍清晰，左側則有濃厚的暗色調。

有些草莓種子始終在那裡，以極小的亮部圍繞，暗示它們是從表皮上凹陷下去的。

這個黴菌繼續擴大，甚至潰爛成黑色泥狀的東西。

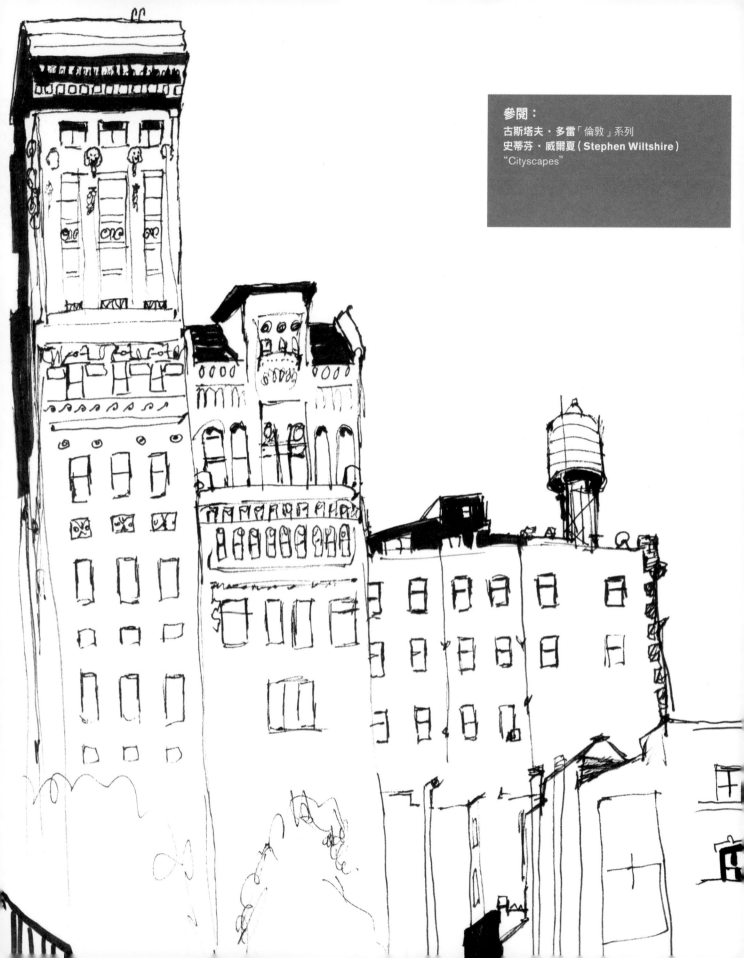

參閱：
古斯塔夫・多雷「倫敦」系列
史蒂芬・威爾夏（Stephen Wiltshire）
"Cityscapes"

這項實驗能夠強化你的記憶力。它將幫助你觀察且完全了解你的題材。許多藝術家都擁有驚人的視覺記憶能力。

假如你的記憶很清晰

　　古斯塔夫·多雷（Gustave Doré）以蝕刻法創作一系列作品，描繪十九世紀末的倫敦街景，展現出他對場景和形象的驚人記憶力。他在遊覽過程，僅僅用極簡的、粗略的筆調畫下草圖，卻在事後以教人難以置信的細節重新創造這個場景。他的同伴布蘭查德·傑羅德（Blanchard Jerrold）回憶說：「他將所有的東西都印在腦海中了。」

　　愛德格·竇加也相信，從記憶中作畫是非常重要的，因為它幫助你提高了想像力。你可以透過發展記憶，來改進你的繪畫能力。

1. 在一棟有趣的或不尋常的建築物前坐上十分鐘，將它牢記心底，研究它的基本結構和所有細節。你越是集中注意力在物件上，記錄將越精確。

2. 離開，然後閉上眼睛。這棟建築物的圖像就浮現在你的腦海中。

3. 開始將你所記住的事物轉換到紙上。

4. 隨著不斷的練習會畫得越來越好，你可以挑戰自己，記住包含更多細節的題材，還可以思考其形態、形狀、肌理、輪廓、透視和陰影。

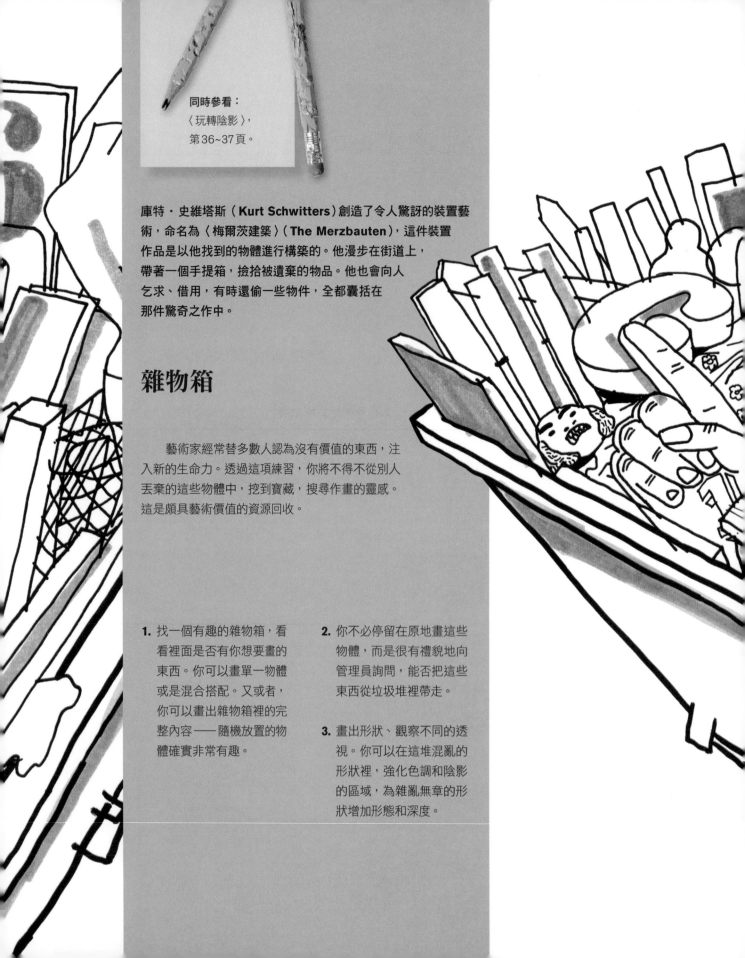

同時參看：
〈玩轉陰影〉，
第36~37頁。

庫特‧史維塔斯（Kurt Schwitters）創造了令人驚訝的裝置藝術，命名為〈梅爾茨建築〉（The Merzbauten），這件裝置作品是以他找到的物體進行構築的。他漫步在街道上，帶著一個手提箱，撿拾被遺棄的物品。他也會向人乞求、借用，有時還偷一些物件，全都囊括在那件驚奇之作中。

雜物箱

藝術家經常替多數人認為沒有價值的東西，注入新的生命力。透過這項練習，你將不得不從別人丟棄的這些物體中，挖到寶藏，搜尋作畫的靈感。這是頗具藝術價值的資源回收。

1. 找一個有趣的雜物箱，看看裡面是否有你想要畫的東西。你可以畫單一物體或是混合搭配。又或者，你可以畫出雜物箱裡的完整內容——隨機放置的物體確實非常有趣。

2. 你不必停留在原地畫這些物體，而是很有禮貌地向管理員詢問，能否把這些東西從垃圾堆裡帶走。

3. 畫出形狀、觀察不同的透視。你可以在這堆混亂的形狀裡，強化色調和陰影的區域，為雜亂無章的形狀增加形態和深度。

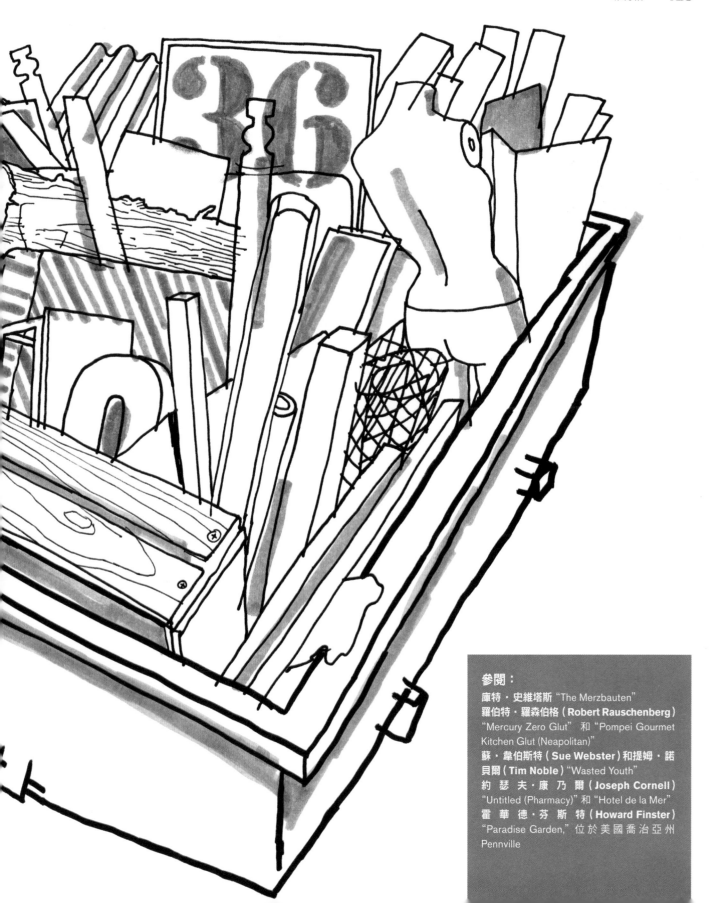

參閱：
庫特・史維塔斯 "The Merzbauten"
羅伯特・羅森伯格（**Robert Rauschenberg**）
"Mercury Zero Glut" 和 "Pompei Gourmet
Kitchen Glut (Neapolitan)"
蘇・韋伯斯特（**Sue Webster**）和提姆・諾
貝爾（**Tim Noble**）"Wasted Youth"
約瑟夫・康乃爾（**Joseph Cornell**）
"Untitled (Pharmacy)" 和 "Hotel de la Mer"
霍華德・芬斯特（**Howard Finster**）
"Paradise Garden," 位於美國喬治亞州
Pennville

這項練習是要了解我們如何雙眼並用，從不同的透視角度來看待這個世界。

視而不見

我們的兩隻眼睛相距約5公分，因此每隻眼睛看世界都略微不同。兩隻眼睛同時工作，向大腦輸送資訊，使我們了解深度。用這種方法來看，提供我們更好的視覺領域，有助於看清三度空間裡的世界。

1. 站在窗前，靜止不動。你將用到三種不同顏色的纖維頭筆。

2. 閉上你的右眼，或把一隻眼睛遮住，也可以戴上眼罩。重要的是，你的腳應該保持在固定的位置上。

3. 用一支色筆，將你看到的窗外景色在窗戶上畫出輪廓。當你的視線在窗戶上的畫和窗外的景象之間轉換時，會發現眼睛正努力聚焦。此時，只要閉上一隻眼睛，就能「拼合」你所看見的景象。

4. 睜開眼睛，待在相同的位置，換另一種顏色的筆。

這次，將左眼閉上，再畫一次相同的場景。

5. 最終，兩隻眼睛同時睜開，改變筆的顏色，再一次畫出相同的場景。你會發現這些畫竟不可思議的不同，因為你的雙眼進行視覺競爭，在窗戶上的畫與景物之間重新校對。

6. 這些套不準的畫會讓你洞察到，雙眼視覺如何使你的畫面成形。現在，你可能想閉上眼睛，躺在一個黑暗的房間裡了！

參閱：
巴布羅・畢卡索 "Tête da Femme"
喬治・布拉克 "Still Life With Violin"
大衛・霍克尼 "Joiners" 攝影蒙太奇

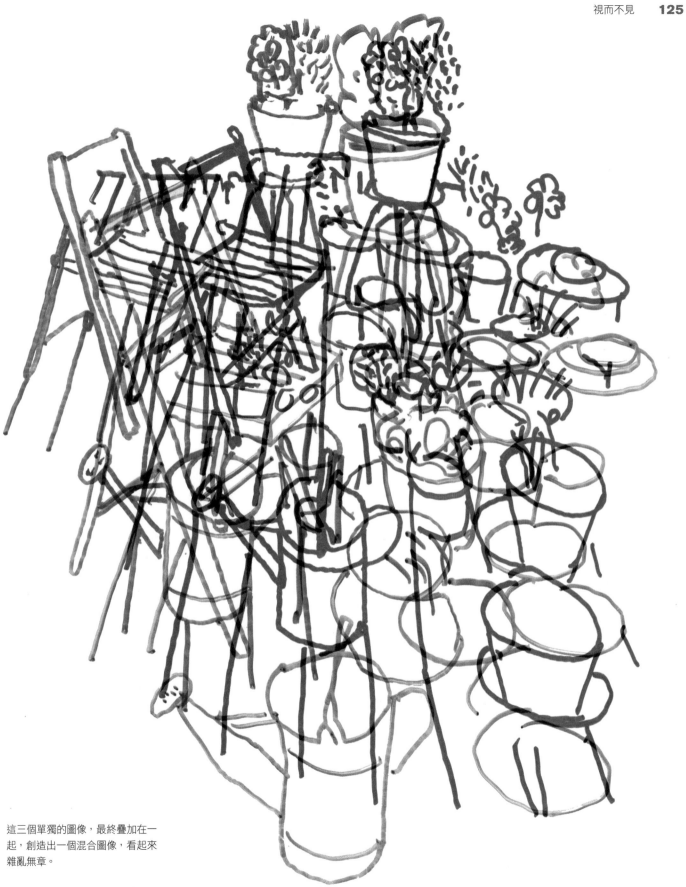

這三個單獨的圖像，最終疊加在一起，創造出一個混合圖像，看起來雜亂無章。

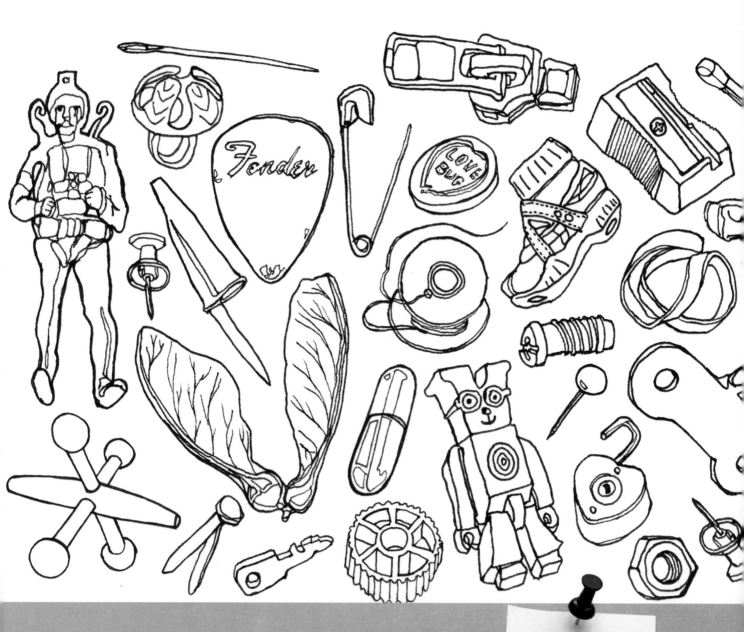

同時參看：
〈放大蒼蠅〉，
第116~117頁

想想小東西

我們經常忽視身邊的小東西，例如：螺絲、螺帽、螺栓、迴紋針和鈕扣，它
們可能是較大物體上的一部分，或是某部位的候補選手。

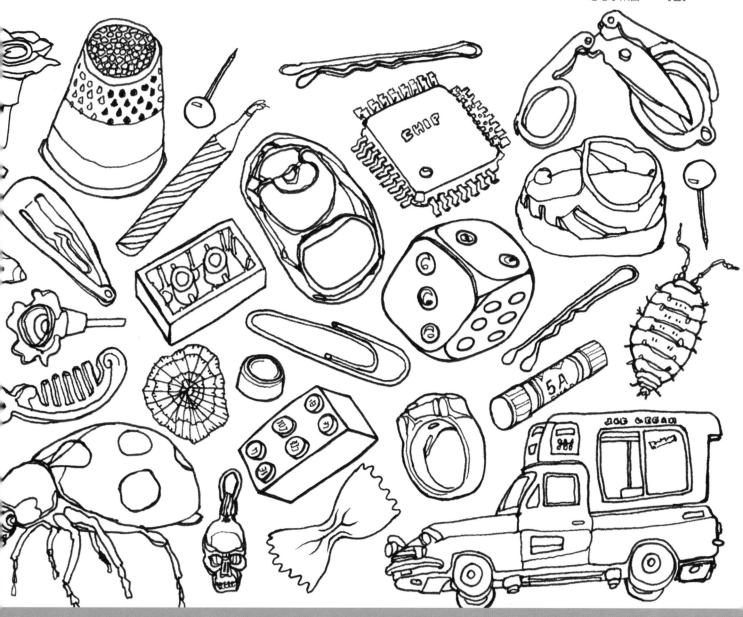

這項練習是將這些被人遺忘的東西放在舞臺中央。畫小東西的過程很不一樣。一開始，你可以把它們撿起來，近距離檢查。用肉眼很難看見這些小東西的細節。所以，將它們放大是十分必要的。

你的任務就是近看小東西，然後畫下來。研究它們的形狀、圖案和形態，讓你的畫在紙上變得生動起來。

1. 盡可能到處尋找一些隱藏在抽屜底部、錢包裡、工具箱內、玩具盒子裡的小東西。

2. 使用一支硬鉛筆或纖維頭筆，以及一張大紙。

3. 你也可以用放大鏡來搜索這些物體的細節。

4. 別擔心這些物體畫出來後，彼此之間的比例關係會失調；當你在畫這些小東西時，無需考慮比例，就只要讓它們在紙上盡情展開。

以非慣用手畫

用交叉線法畫
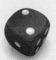

隨意塗抹

用尺畫

在這項練習裡，骰子將幫助你做創意決定。你需要特別留意擲骰子時的風向，讓運氣做決定，順其自然。面對一張空白的紙，你往往會不知所措。有時，我們需要一種觸發創造力的機制。

骰子人

　　音樂家兼藝術家約翰・凱基（John Cage）就是靠這種機制來創作，他稱之為「機會操作」（chance operations），以此決定藝術作品的結果。起先，他按照《易經》中的數系法則扔硬幣，決定每一幅版畫的製作手法和設計。他的蝕刻系列作品也是用這種方法。他喜歡讓外力決定作品的方向，看看會發生什麼。

　　你將創作一幅臉部繪畫，如以下幾張圖所示。骰子上的點數，將主宰你創作每幅畫時使用的方法。

畫點

雙手一起畫

1. 擲骰子。骰子上的每個點數都對應著繪畫的結構，如左圖所示。

2. 結合任務，在紙上創作一張臉。畫眼睛、鼻子、耳朵、嘴和頭髮。

3. 放鬆心情，自然地拋擲骰子，想扔幾次就扔幾次，繼續發展你的繪畫。記住：要盡量堅持用骰子指示的方法來做。

4. 決定每個獨立的元素，且將這些元素放置在一起，創造出獨特的合成圖像。

5. 每次擲骰子的時候，都打開無數的可能性。當你決定不同的元素放在哪裡時，便再次掌控你的創造決定了。你不得不做的最大決定就是：何時停止擲骰子？

擲了六次骰子之後，人物的形象開始浮現出來。從眼睛到鼻子，應用的是交叉線、隨意塗抹、點和用尺畫的格線。

繼續擲骰子，更多的隨意塗抹形成了臉部的輪廓線。

隨著骰子的滾動，整個人物肖像逐漸浮現在紙上，勾勒出形象特徵、臉部和頭髮。

參閱：
約翰．凱基 "Déreau" 系列
盧克．萊茵哈特（Luke Rhinehar
The Dice Man

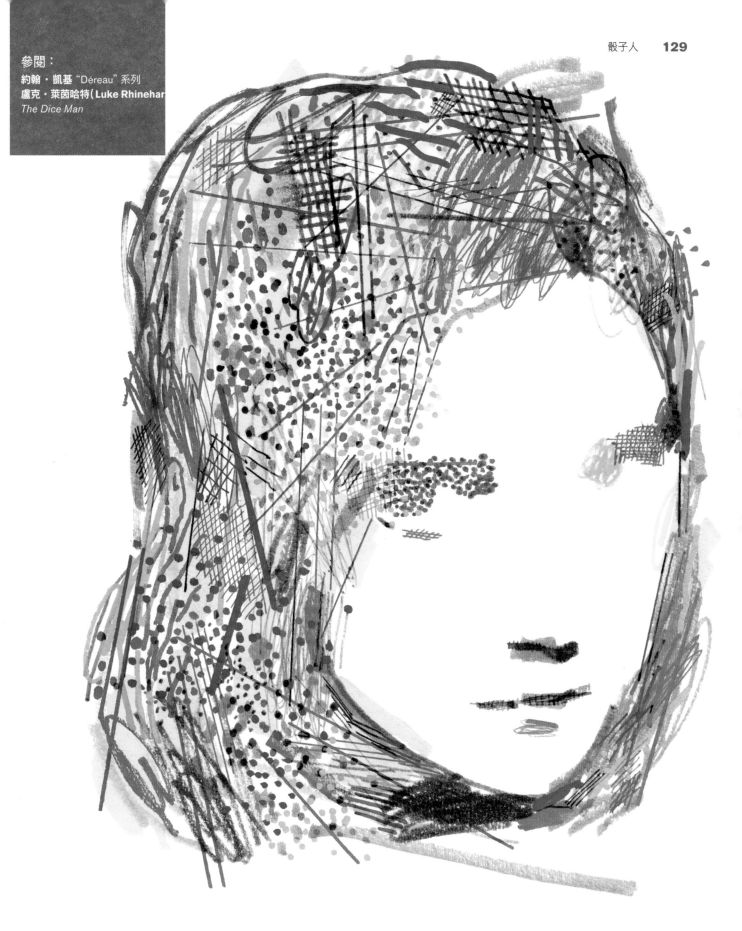

毀容

你將用彩色筆來顛覆雜誌上的封面女郎。這項任務極其有趣，是一種探索「多媒體」繪畫潛力的好方式。

　　許多塗鴉藝術家都善於顛覆廣告和傳播媒體中的形象。在九〇年代，街頭藝術家KAWS（本名Brian Donnelly）決定惡搞廣告界，他重塑且改變看板、候車亭和公用電話亭上的廣告形象。他改造出的卡通角色，用兩個叉來代替角色的眼睛。其意圖是欺騙觀眾，讓他們相信，這個被破壞的形象就是原廣告宣傳活動。在這一節中，重新改造一個封面圖像吧。

1. 從垃圾桶裡找出一本被丟棄的雜誌。

2. 使用油性的彩色麥克筆，這樣畫出來的顏色，無論是在光滑或粗糙的表面，都能保持良好。

3. 你的畫應該與這個封面圖像產生互動，相互呼應。例如：將塗鴉應用於時尚雜誌的封面，擦掉一個電影明星或政治家的微笑，甚至針對這個封面做出超現實闡釋，使它具有諷刺意味或切中時弊。

4. 你可以任意地扭曲、損毀和擦除這個形象，盡情破壞這個圖像，而不會受到任何人的責怪。

參閱：
KAWS 2001年2月 *Nylon* 雜誌封面
庫特・史維塔斯（Kurt Schwitters） "Carnival"
法蘭西斯・培根（Francis Bacon） "Pope I—Study after Pope Innocent X by Velázquez"
傑米・雷德（Jamie Reid） "God Save the Queen" 塗鴉藝術
拉可拉博士（Dr. Lakra） "Sin Titulo/Untitled (Sillón Rojo)"

從皺紋到部落紋身，從愛心到嬉皮，你可以盡情釋放創造力。

試著用你手上的其他材料，例如：鋼珠筆、顏料，甚至是修正液，都可以創造出不同的效果。

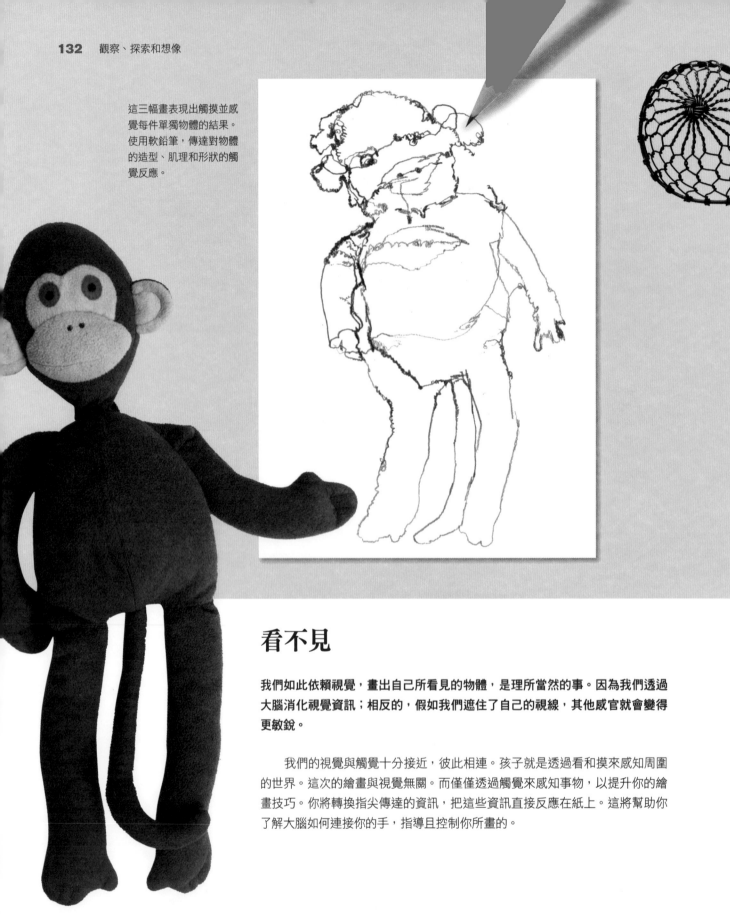

這三幅畫表現出觸摸並感覺每件單獨物體的結果。使用軟鉛筆，傳達對物體的造型、肌理和形狀的觸覺反應。

看不見

我們如此依賴視覺，畫出自己所看見的物體，是理所當然的事。因為我們透過大腦消化視覺資訊；相反的，假如我們遮住了自己的視線，其他感官就會變得更敏銳。

　　我們的視覺與觸覺十分接近，彼此相連。孩子就是透過看和摸來感知周圍的世界。這次的繪畫與視覺無關。而僅僅透過觸覺來感知事物，以提升你的繪畫技巧。你將轉換指尖傳達的資訊，把這些資訊直接反應在紙上。這將幫助你了解大腦如何連接你的手，指導且控制你所畫的。

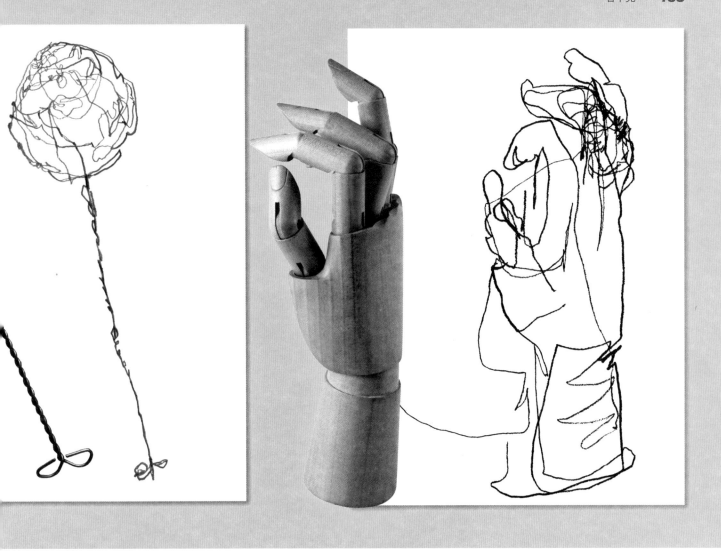

1. 請一位朋友提供一個有趣的物體，自然的或人造的皆可，但絕對不能告訴你這個物體是什麼。

2. 將一張大紙貼在牆上，且在鄰近處擺一張桌子。

3. 使用一支軟鉛筆、炭筆或鋼筆。

4. 坐在離牆面約一隻手臂處。

5. 閉上眼睛，不要説話！

6. 請朋友把物體放在桌子上，好讓你能夠觸摸到它。

7. 觸摸這個物體約五分鐘。感受摸起來是軟是硬、是尖鋭或光滑？ 是曲線形嗎？有鋒利的邊緣嗎？

8. 在面前的畫紙上，開始畫出它感覺起來像什麼。精確地轉錄每一件你所感覺到的事。記住，你只單純地重新創造出觸覺體驗到的感覺。

9. 當你覺得已經畫出物體的整個輪廓後，請睜開眼睛，讓謎底揭曉。

10. 分析這幅神祕物體的圖像。畫得好與壞都沒關係，若它與真實物體之間的相似處極少也沒什麼關係。僅僅透過觸覺創作，最後也許會得到抽象畫的效果。

「我每天都拿起素描簿,對自己
說:『我將如何了解連我都不知
道的自己呢?』當人們不再提到
我而是談論我的畫時,當人們沒
想到是我的畫還要學時,那麼,
我想就能達到這個目的了。」

——摘自畢卡索 *Je suis le Cahier*

我即素描簿

　　畢卡索了解在手裡拿一本素描簿的重要性。你可以用它
來發現自我,搜尋靈感。每天在素描簿上進行繪畫訓練,將
有助於觀察、沉思和分析。除了提供一種對生活經歷的視覺
記錄外,它也能幫你調整繪畫技巧。

　　素描可以是非常個人且自由的體驗。請貫徹並讓它變成
你生活中毫不費力的一部分。保持一直畫素描的習慣,將獲
得巨大回報,欲罷不能。請帶著素描簿和一些繪畫工具,出
去轉一轉。

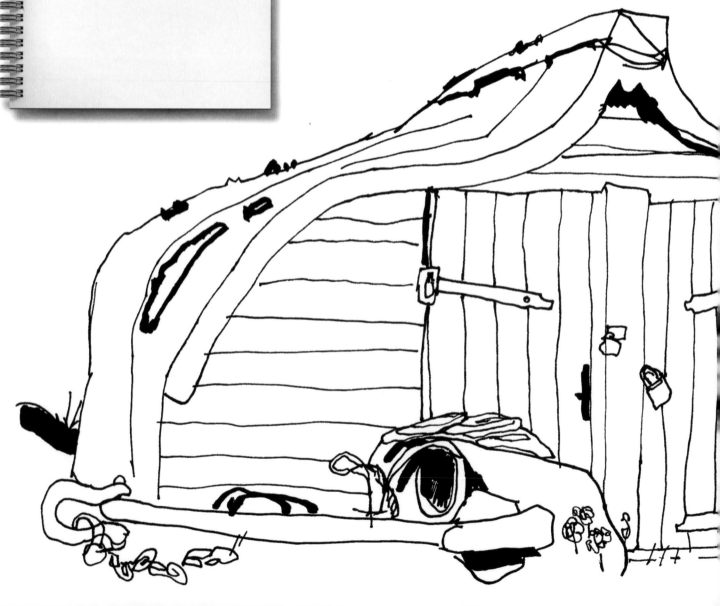

1. 找一本便於攜帶的素描簿。大小要適中。購買太大的素描簿沒有意義，會因為過於笨重而不能隨身攜帶。

2. 隨身帶一些作畫工具，例如：鋼筆、鉛筆、橡皮擦和削筆器。若你手頭拮据，甚至用便宜的鋼珠筆都可以。

3. 每天在素描簿上做些記錄。先畫出你在家看見的東西，再出門到處走走，記錄你所不熟悉的景物。

4. 挑戰自己。用你從沒畫過的東西補充素描簿。別對你的畫太過嚴謹──放鬆心情，準備犯錯。你將會從中學到很多東西。唯一的進展方式就是去探索和實踐；不久就會看見自己的作品有極大的進步。

參閱：
巴布羅・畢卡索 *Je Suis le Cahier*
喬治・秀拉 素描簿，收藏在紐約當代藝術中心
泰納（J.M.W. Turner） 素描簿，收藏在倫敦泰特現代美術館

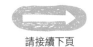

請接續下頁

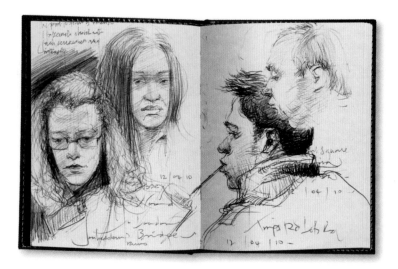

這兩頁列出的素描簿，告訴你
這個概念：透過素描，用無數
方式探索並發展你的繪畫技
巧。我們看見，在一幅複雜的
線條畫中，樹葉的柔軟與建
築物的幾何線條，形成鮮明對
比；還有鵝卵石街道的素描、
探索透視法的室內景。風景被
畫家處理得富有張力，例如：
那幅連綿起伏的群山速寫，引
導你的視線圍繞紙面，或利用
色彩將你的注意力集中在孤立

的山谷。細節豐富的肖像、營
造氛圍的色調，以及用交叉線
展現面貌形態的風格強烈、
雕塑般畫像。你的素描簿甚至
可以是數位形態，利用那些神
奇的繪圖程式，就像是那張用
iPad畫出的簡單塗鴉。

繪製你的世界地圖

波爾家族（**The Boyle Family**）是藝術家們所組成的，他們同心協力，重新創造，為隨機選擇的
特別外景地點作註解。

1968年，馬克・波爾（Mark Boyle）和瓊・希爾斯（Joan Hills）共同發起「世界系列」活動，邀請參與者蒙上眼睛，向一面世界地圖扔飛鏢或發射氣槍。從這面穿刺了一千個小洞的地圖上，他們盡可能接近且準確地找到每個區域後，把一個直角片金屬扔到空中，在落下的位置，以考古學般的精確，畫出一個兩公尺寬的方形區域。他們小心翼翼地將這選出的地點以三度玻璃纖維浮雕重建。馬克和瓊的兩個孩子也加入其中，幫他們完成這項龐大艱鉅的任務。他們的研究包括混凝土路緣、砂質海灘、柏油路、平鋪的入口和裸露的磚地板等。他們對於重建每個部分的表面肌理都特別感興趣。

你將如同波爾家族從隨機選擇的區域中獲取靈感。看一看你所發現的肌理和圖案，然後把那樣的質感表現出來。

這個框內是一個廢棄的手套，放在一個卵石背景上。

首先，用石墨棒拓印出手套的大體形態。

在拓印出的形狀上，用炭筆畫出手套的輪廓。

另一個石墨拓印的效果出現了，表現出卵石的肌理。

最後，以彩色蠟筆加強圖像。

這個框內是一個塑膠圖案的人造物，嵌在一個粗糙泥濘的土地上。

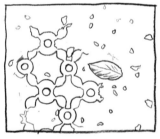

用炭筆畫出這個圖案的輪廓。

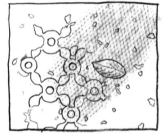

將圖畫放在粗糙肌理上，以彩色蠟筆拓印。

以再次拓印的方式增加畫中的肌理。

最後，以色鉛筆畫出樹葉和塑膠圖案。

1. 帶上眼罩，將一枚圖釘扎在你所在地區的地圖上。

2. 精確地找出圖釘扎在何處，前往拜訪這個地區。若這個地點太困難或有危險，就不要接近那裡。再用圖釘定位，直至找到一個合適的地點。

3. 用白色卡紙畫一個框，剪下這個框，放在地上，盡可能接近你所在的位置。

4. 研究你選擇的區域，從看到的肌理和圖案中尋找靈感。它有粗糙的顆粒狀紋理嗎？有對比鮮明的圖案和表層質地嗎？

5. 你可以用一支石墨棒，在不同表面拓印（氣泡膜外包裝、壓皺的紙、打磨用砂紙等），以描繪出所在位置。

6. 試著用脫脂棉沾石墨粉末，或用舊牙刷畫出柔軟的色調，甚至像胡椒粉一樣噴灑。你也可以用手指沾石墨粉，然後在紙上作畫。

7. 利用各種繪畫技法加強畫面，例如：點畫法、細線法、交叉線法等。

參閱：
波爾家族 世界系列（The World Series）
法蘭克・奧爾巴赫（Frank Auerbach） "Rebuilding the Empire Cinema, Leicester Square"
傑克遜・波洛克（Jackson Pollock） "No. 5"
盧西奧・封塔那（Lucio Fontana） "Concetto Spaziale, Attese"
安東尼・達比埃斯（Antoni Tàpies） Matter paintings

某些堅持傳統繪畫的人認為，無論如何都應該避免使用高科技技術；相反的，也有許多人完全信奉科技。身為一名藝術家，從各種高科技帶來的新機會中汲取靈感，對於自身的成長是非常重要的。

花的力量

藝術家大衛‧霍克尼（David Hockney）信奉高科技，經常將之應用於作品中，他利用彩色印表機、相機、傳真機和電腦進行繪畫，將繪畫邊界延伸到極限。他展出一系列使用拍立得的攝影蒙太奇，題為「用我的相機繪畫」（Drawing with My Camera）。

藝術家前輩，威廉‧塔伯特（William Henry Fox Talbot），也推崇藝術與科技的結合。他發現一項製作相片的技術，將一種感光的化學塗料塗在紙上，創造出前所未有的樹葉、蕾絲和其他平面物體的圖像。他相信，他的「攝影式畫作（photographic drawings）」是大自然的延伸。他寫了一本名為《自然的畫筆》（The Pencil of Nature）的書，詳細介紹實驗過程。

在這項練習中，你將會從福克斯‧塔伯特的創新圖像中獲得靈感。盡可能採用多種實驗設備，利用技術方法來充滿你的畫面。這將幫助你形成原創且多變的作品。

1. 出去散散步，蒐集一些花和樹葉。

2. 將它們掃描並列印出來（或直接用影印機複印）。

3. 在列印出來的紙上創作，用任何你覺得合適的媒材，例如：鋼筆、鉛筆、炭筆或墨水。

4. 這個方法是使用科技來探索且拓展繪畫風格。

將壓扁的杜鵑花，彩色掃描。

將這個掃描圖像列印在重磅紙張上。以濃的水性筆畫在列印稿表面。

用黑彩色筆創造出圖像的輪廓線。

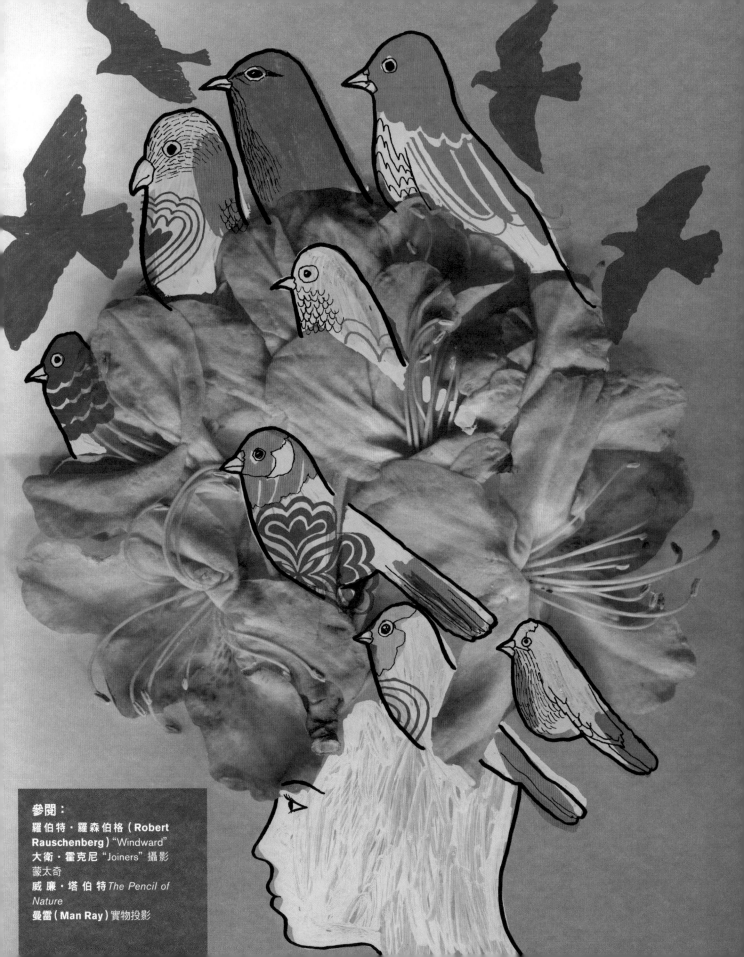

參閱：
羅伯特·羅森伯格（Robert Rauschenberg）"Windward"
大衛·霍克尼 "Joiners" 攝影蒙太奇
威廉·塔伯特 The Pencil of Nature
曼雷（Man Ray）實物投影

「所有的人都會做夢。夢境將所有的人連接在一起。」
——小說家、作家、詩人、藝術家　傑克・凱魯亞克（Jack Kerouac）

昨夜我做了一個怪夢

無意識的夢境狀態，賦予許多音樂家、作家、藝術家、科學家和學者靈感。夢境可以揭示真相和闡明事實本身。它們經常催化想像力和作品原型的誕生。

超現實主義畫家薩爾瓦多·達利（Salvador Dalí），受西格蒙德·佛洛伊德（Sigmund Freud）的「精神分析學說」影響，以夢境的感知來創作作品。達利在畫布上用高度逼真和象徵技巧，傳達夢境精神分析的意味。在油畫作品〈永恆的記憶〉（The Persistence of Memory）中，他描述了軟綿綿的時鐘，像融化般滴落在荒蕪的大地上，這幅畫象徵了幻境和真實之間模糊不清的界限。

這項練習將幫助你探索自己的潛意識，進而拓展你的想像力。

1. 把一本素描簿和一支筆放在床邊。

2. 一覺醒來就開始作畫，畫出任何夢境中的意象或潛意識的想法。

3. 試著在紙上傳達夢境中的情感和視覺特徵。

4. 這些畫可以是文字描述或表達抽象的解釋。

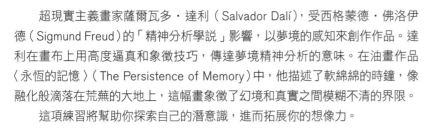

參閱：薩爾瓦多·達利 "The Persistence of Memory"、馬克·夏卡爾（Marc Chagall）"The Dream"、芙烈達·卡羅（Frida Khalo）"Without Hope"、歐迪隆·魯東（Odilion Redon）"Cactus Man"、亞弗烈德·希區考克（Alfred Hitchcock）和薩爾瓦多·達利在電影《意亂情迷》（Spellbound）中的夢境片段。

保持定期作畫

據估測，我們每週平均花費1小時42分鐘在廁所裡。令人悲哀的是，在忙碌的生活中，坐在馬桶上有時竟然是我們偷閒的唯一機會。

　　許多人都在廁所裡讀過書，以這裡當作沉思的地點。這也是一個創意時刻，能夠在紙上釋放創作力和想像力。

1. 將素描簿和筆放在廁所裡觸手可及的地方。

2. 對初學者來說，在戶外素描是一個可怕的經歷，因為這往往會吸引路人的側目（當然也可能是一個愉快的經歷──多數人對你的畫感到興趣，並且加以稱讚）。可是，這項任務需要畫的這些草圖，可以在家中最隱密的空間完成，把門鎖上，不會受到任何人的注視！別對你的畫太過謹慎。沒有人伸著頭看你畫，也沒人評判你的畫，所以，任何干擾都沒有了！

3. 你可能不會有時間畫出物件的豐富細節，但這個階段裡，你應盡可能畫出更多細節。

4. 每次如廁時，養成習慣，在素描簿裡添加一些東西。就像生活中的一切事物，練習能趨近完美。最重要的就是：你要保持定期作畫！

同時參看：
〈打發電話時間〉，第108~109頁。

黑色小書

我們的情感經常會影響我們的創意輸出。以十八世紀西班牙畫家法蘭西斯·哥雅
（Francisco Goya）為例，他透過自己的作品，表達出內心深處消極的灰暗面。

當哥雅的健康漸漸走下坡，朝向生命的盡頭，他必須克服兩種致命的疾病，而且那時他耳朵幾乎聾了。他搬到一處住所——很諷刺的是，這棟房子名叫「聾啞人別墅」（Quinta del Sordo）。個人生活上的不幸，再加上西班牙政局的動盪，讓他陷入嚴重的抑鬱症中，開始創作一系列令人難以忘懷的作品，其中以「黑色繪畫」（Black Paintings）最為著名。哥雅直接在別墅牆上創作，畫了許多令人毛骨悚然的食人、巫術和魔鬼。

這些黑暗的、冷酷的視覺，可能是他驅散恐懼和焦慮的一種嘗試。

繪畫經常是疏通和治療經驗。視覺流露出的情感，成為一扇窗，通向想像和靈感。你可以製作一本書，在書裡將生活中所有的憤怒和動盪表達出來，繪成畫面。這本書彷彿釋放創意的閥門般，表現出這些負面情緒。

參閱：
法蘭西斯・哥雅 "Black Paintings"
查普曼兄弟（Jake and Dinos Chapman） "Hellscapes"
希羅尼穆斯・波希（Hieronymus Bosch） "The Garden of Earthly Delights"
愛德華・孟克（Edvard Munch） "The Scream"
歐迪隆・魯東（Odilion Redon） "The Cyclops"

我買，
故我畫

別急著寫下購物清單，取而代之的是：畫出每一件物品。這是一項腦力圖像的任務，要求你重新檢索視覺資訊。

當你畫出一些記憶中的物品時，這不僅是加強記憶，同時是在強化作畫技巧。

當你畫出來自於生活中的物體時，請用「心眼」作畫，這種方法能幫你更清楚地看事物。

1. 想一想每件需採購的物品，再憑想像畫出來。

2. 在紙上接連地畫出每件物品的條目。畫出這些物品，當作清單；或者自得其樂，重疊這些形狀，製作成一幅合成畫面。

3. 你甚至可以將它們畫成全部上色渲染出不同質地效果（如下一頁）。

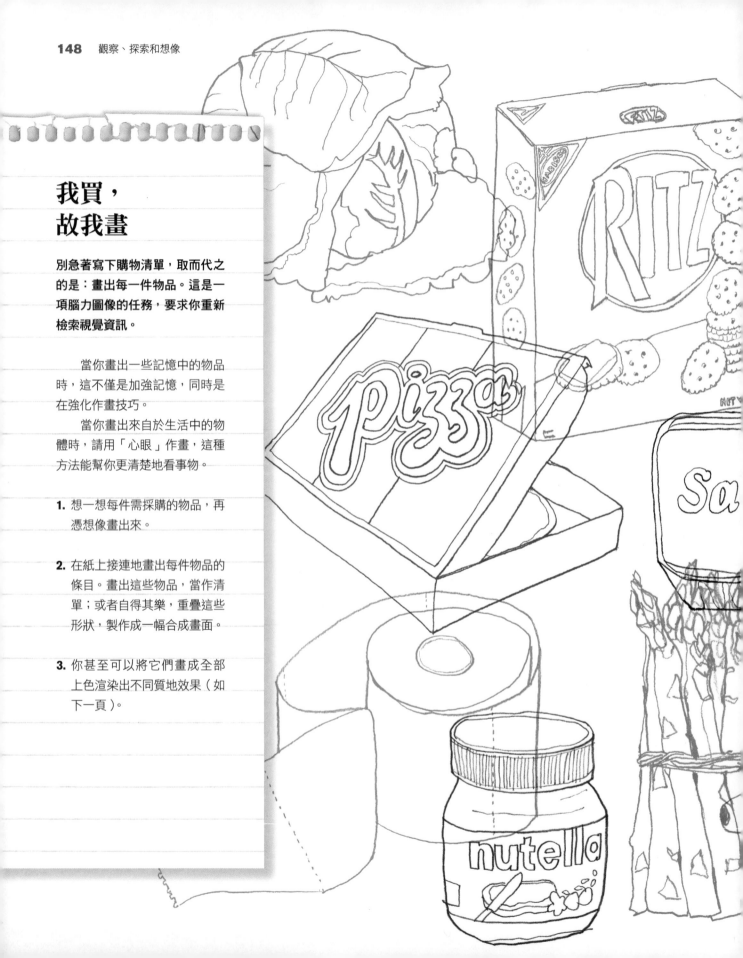

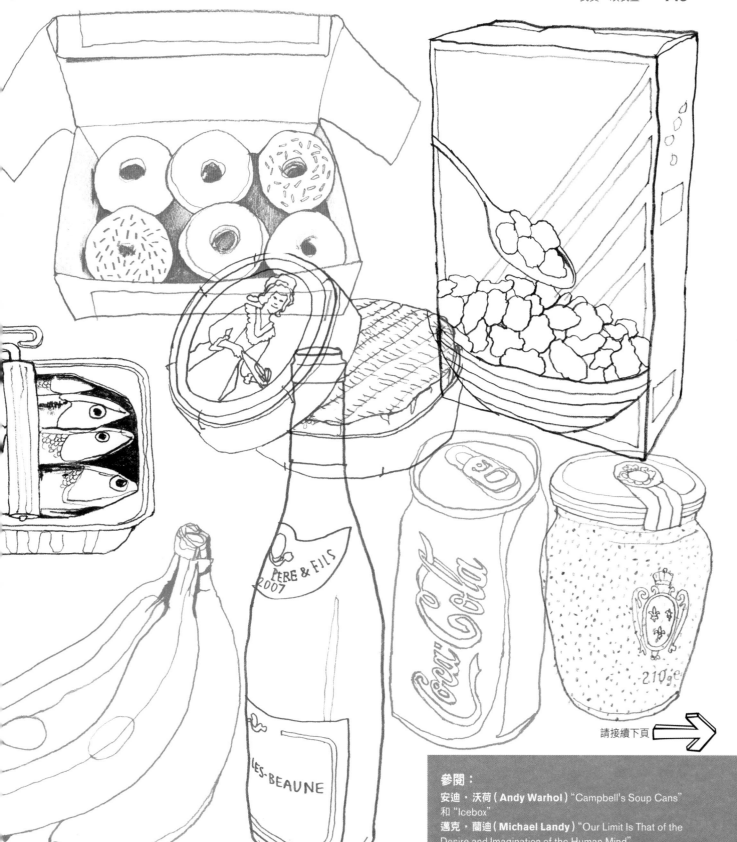

PERE & FILS

2007

LES-BEAUNE

Coca Cola

210g e

請接續下頁 ➡

參閱：
安迪・沃荷（**Andy Warhol**）"Campbell's Soup Cans"
和 "Icebox"
邁克・蘭迪（**Michael Landy**）"Our Limit Is That of the
Desire and Imagination of the Human Mind"

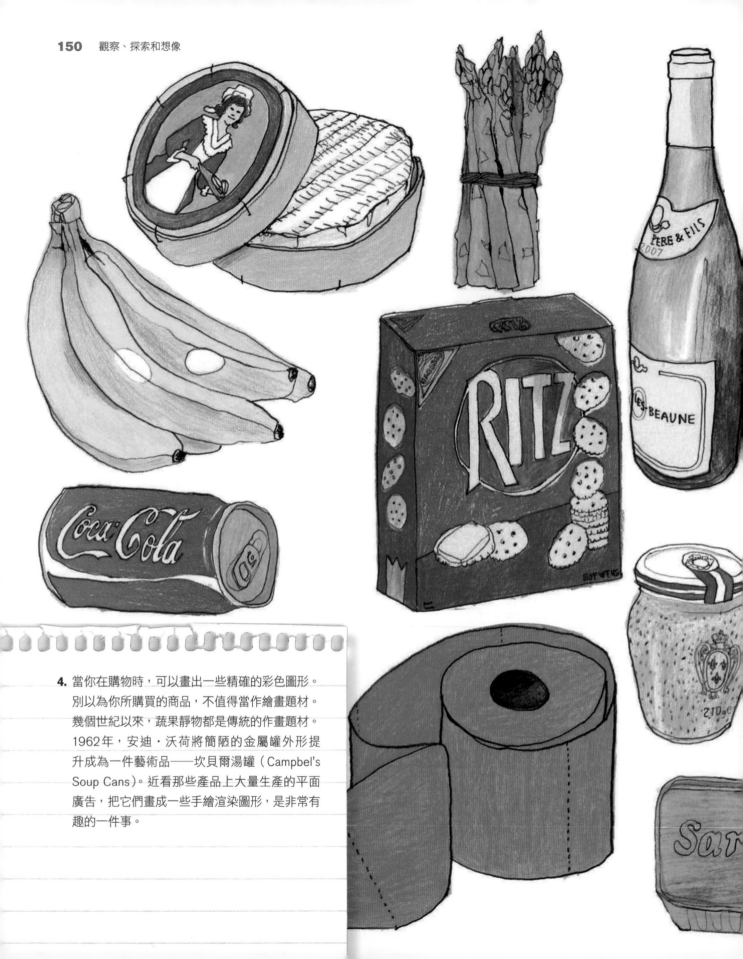

4. 當你在購物時,可以畫出一些精確的彩色圖形。
別以為你所購買的商品,不值得當作繪畫題材。
幾個世紀以來,蔬果靜物都是傳統的作畫題材。
1962年,安迪·沃荷將簡陋的金屬罐外形提
升成為一件藝術品——坎貝爾湯罐(Campbel's
Soup Cans)。近看那些產品上大量生產的平面
廣告,把它們畫成一些手繪渲染圖形,是非常有
趣的一件事。

有時，我們需要找一些元素來激發自己的創意。例如：達文西會盯著牆上的汙點看，從中看到了「各種形式的山脈、遺跡、岩石、樹木、大平原，丘陵和山谷」。

煞風景

　　藝術家安德利亞・曼帖那（Andrea Mantegna）從雲中看出了人臉，透過投影設備，表現出自己的創意想法。墨點就是不可預知的圖案，它將會是一個起點，帶你踏上想像的奇幻旅程。製作你的墨點，讓這些畫逐漸發展成自發的表達。

從高處噴濺墨水，得到一個有趣的效果！

1. 拿一些水性塗料或印度墨。

2. 將墨汁裝滿一支吸管，或是帶有噴嘴的瓶子裡。

3. 從高處（或離畫面稍遠的距離）瞄準，噴射！

4. 仔細觀察這些汙漬和形狀。它們看起來像什麼或讓你回憶起什麼？以這些墨點為基礎，開始作畫。用你自己的方式，在頁面上詮釋這些墨點的形態。

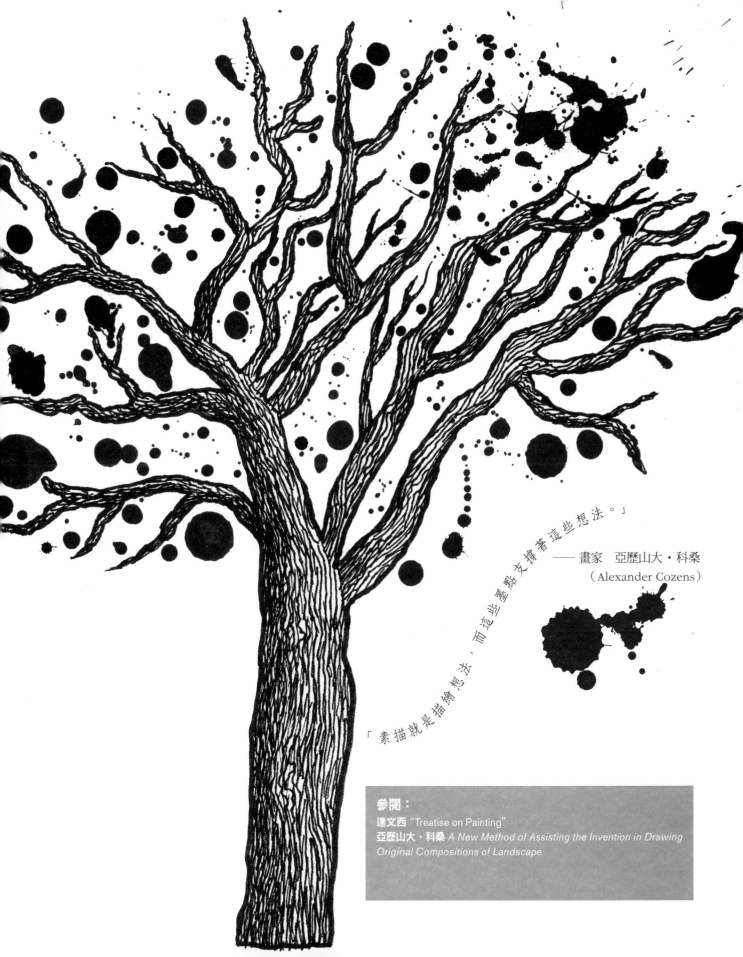

「素描就是描繪想法，而這些墨點支撐著這些想法。」

—— 畫家　亞歷山大·科桑
（Alexander Cozens）

參閱：
達文西 "Treatise on Painting"
亞歷山大·科桑 A New Method of Assisting the Invention in Drawing
Original Compositions of Landscape

精美屍體

來玩一個超現實主義遊戲——精美屍體（exquisite corpse），它源於巴黎，包括：超現實主義藝術家馬塞爾·杜象（Marcel Duchamp）、伊夫·坦基（Yves Tanguy）、班傑明·培瑞（Benjamin Péret）、皮爾·雷韋迪（Pierre Reverdy）和安德烈·布勒東（André Breton）等都曾玩過。

　　這個遊戲要求每位玩家在紙片上寫一句短語，再將紙折成手風琴般，隱藏它的一部分。然後由下一位參與者蒐集其他短語，傳遞下去。當你成功地貢獻創意後，就等著這個組裝式的結果最後揭曉了。（馬克斯·恩斯特稱之為「心理感染」）這個遊戲的內容從最初的講故事和詩歌，發展到如今的繪畫和拼貼。每個人畫出身體的一部分，並連接在一起：一個人頭或一個動物，然後是軀幹，最後是腿，從而形成一個合成角色。查普曼兄弟製作蝕刻版畫時，就是依照「精美屍體」的遊戲規則。他們的蝕刻版畫有助於加強自己與藝術合作者之間的超現實對話，創造一系列充滿想像力、風格奇異的古怪角色。

　　這項練習展現一些奇異的、不可預知的合併，可以作為靈感的來源，甚至增進社交能力，歡迎他人共同參與，打破僅憑個人傷腦筋的工作方式。最重要的是，它非常有趣，會經常完成一些非常滑稽的結果。

1. 在這項任務中，你需要找其他人一起參與。找一張紙和一些筆，這張紙是能折疊成三等分的大小。

2. 其中一人必須在紙的頂端到三分之一處畫一個頭部形象——注意別被其他人看見。這張臉可以是動物的，甚至是超自然的外星人，完全由畫的人決定。

3. 現在，把這張頭像折疊到後面，遮起來，只露脖子的線條，再把紙傳遞給第二個人。

4. 下一步是畫軀幹。當這個部分全部完成後，再一次折疊到後面，蓋起來，留下小小的邊緣線，指示下一個人可以接著繼續畫。

5. 最後，讓接下來的參與者畫出腿和腳，大功告成。

6. 畫完腿之後，就能把紙攤開來，展示出完整的畫面。

參閱：
超現實主義藝術家 馬塞爾・杜象、伊夫・坦基、班傑明・培瑞、皮爾・雷韋迪和安德烈・布勒東
查普曼兄弟 "Exquisite Corpse" 系列

專業術語

抽象藝術（Abstract art） 藝術的一種風格，藝術家不是描繪真實自然物件的外觀，而用主觀的方式，透過色彩和形式來表達。

抽象（Abstraction） 將形象或物體減少和簡化，使其呈現出最本質的形態和內容。

軸測投影（Axonometric） 一種客觀的立體表現，在單獨的抽象圖中，表現平面與高度的資訊。它描繪出在真實空間裡感覺不到的觀點。我們可以沿著投影平面與分別呈45度角的三個座標軸來測量物體。此方法因原相互平行的線條仍呈平行而容易理解。

鳥瞰（Bird's-eye view） 以高處的觀點往下看物體和場景，就像借助天空中飛翔的鳥兒的眼睛來觀看。與之相反的是「蟲視」。

設計框圖（Blocking in） 起稿階段的一種技法，將區域劃分成有用的圖案。

精美屍體（Cadavre exquis） 法國超現實主義藝術家發明的文字遊戲，在遊戲中，藝術家合作構建一個故事或圖片。每個玩家只能看到前一位玩家所添入的最末端部分，然後在此基礎上再添加新的圖畫。

投影（Cast shadow） 光源照射在物體上，在其鄰近或附近的表面上形成的陰影。

炭筆（Charcoal） 以燃燒或燒焦木材，將碳縮減至呈多孔狀的黑色塗料。

明暗對比法（Chiaroscuro） 義大利用語，意為「光影」，透過光線和陰影的大膽描繪，對比表現出造型的體積。這是在二度平面上加強一種錯覺深度。為文藝復興時期藝術家所採用的重要繪畫技法。

拼貼（Collage） 一種構成圖像的技法，將任何合適的材質（例如：紙、相片、新聞剪報、織物），黏合在一個平面上。

構圖（Composition） 安排組合畫面的元素。

孔特蠟筆（Conté crayon） 尼可拉斯·孔特（Nicolas-Jacques Conté）在1795年發明，以石墨和黏土等材料混合製成。孔特蠟筆比傳統粉彩筆更細、更硬。使用筆尖時，其硬度適合畫細節；使用筆側時，則可以覆蓋大面積的陰影。

裁切（Cropping） 剪掉或排除圖像中無關緊要的部分，只顯示需要部分或適合的指定空間。

交叉線法（Crosshatching） 塑造陰影區域的技法。以一層層交叉線來畫，而非平塗的色調。

立體派（Cubism） 畢卡索和布拉克於1908年發展出來的一種藝術風格。藝術家打破自然形體，用幾何圖形表現，創造一種新的立體空間。立體派繪畫不像傳統風格那樣，它沒有固定和完整的透視，而是一種多重透視。

表現主義（Expressionism） 早在十二世紀就出現的藝術運動。在這場運動中，藝術家不再堅持寫實主義和比例，而以情感來表達主題。這些畫通常是抽象的，主題被扭曲，用色彩和形體來強調和表達強烈的情感。

焦點（Focal point） 畫面的主要區域或元素；這是畫面的視覺中心，為最引人注目的地方。

形態（Form） 三度空間中作品的體積和形狀。

形體陰影（Form shadow） 一個物體的暗面。這個暗面通常不是正對著光源。

拓印（Frottage） 一種繪畫表現技法。將一張紙放在一個有肌理或凹凸的表面上，利用軟鉛筆、蠟筆或粉彩筆等摩擦，使在紙上形成圖案。以這種技法創出的設計或肌理，經常應用在拼貼作品中。

未來主義（Futurists） 1909年，義大利詩人、作家兼文藝評論家菲力普·湯馬索·馬里內蒂發表「未來主義宣言」，於是在義大利掀起一場藝術和社會運動。未來主義藝術家描繪二十世紀早期生活中的動態角色，美化戰爭和工業化，以速度、現代化和科技作為他們的靈感來源。

黃金分割（Golden Section） 一種構圖系統，是為了創造出美觀的效果，而組織幾何圖案的比例關係。黃金分割自古代起就廣為人知，它以一種特定的方式劃分物件，將整體一分為二，較大部分與較小部分之比等於整體與較大部分之比，其比值為1：0.618或1.618：1。0.618被公認為最具有審美意義的比例。

鉛筆等級（Grade of pencil） 依鉛筆內碳芯的硬軟程度分級，以字母、數字、或符號標示。

漸變（Gradation） 從暗到亮或從亮到暗，逐漸轉變的色調層次。在繪畫中，漸變陰影用於塑造立體形體。

細線法（Hatching） 以平行線畫陰影的技法，用來表示形體、色調或陰影。

亮部（Highlight） 在光線反射的表面上，顯示出形體最亮的部位，通常這裡最接近光源。

水平線（Horizon line） 從視平線朝主體向前延展，所產生的假想線，消失點就位於這條線上。透視中的水平線不應與地平線混淆，因為地平線可能比你的視平線更高或更低。

印象派（Impressionism） 法國十九世紀晚期的主流藝術風格，選擇一種自然的方式，用混色法描繪大氣和光影變換效果。其特點是以亮彩的短筆觸，創造物件的視覺印象，捕捉一個特別瞬間的光線、氣候和大氣。

印度墨（India ink） 繪畫時普遍使用的一種黑色墨汁，曾廣泛地應用於寫作和印刷。

逆透視（Inverse perspective） 透視的一種。透視線彼此分離，而不是匯聚在水平線上。亦稱為「反透視」（reverse perspective），它給人一種特別的視覺印象，好像物件從畫面中突出來，朝著觀眾。

等角投影（Isometric） 一種繪畫技法，比軸測投影法更低的視角，與投影平面夾30度角。

線透視（Linear perspective；參「透視」條） 一種透視技巧，近乎平行的線條交會於水平線上的一點。

媒材（Medium） 藝術家創作所用的工具材料，例如：鉛筆、鋼筆、炭筆。

綜合媒材（Mixed-media） 在同一張圖畫上，運用兩種或更多媒材的技巧。

單色畫（Monochrome） 只有一種顏色、濃度或色相的畫。

負空間（Negative space） 畫出環繞物體周圍的空間，而不是畫物體本身。

單點透視（**One-point perspective**） 一種透視結構，只有一個的消失點。

透視（**Perspective**） 一種繪畫表現系統，在一個平面上創造出擁有深度、具體積、包含空間的印象。

顏料（**Pigment**） 原料色粉，是一種礦物質或者有機物質，每種顏料有不同的來源。繪畫顏料是用各種物質複合而成。

投影面（**Plane of projection**） 在平的物理表面上，創造出一種繪畫的深度錯覺。在這個面上，多數元素看起來都有一種位於平面後方的感覺。

點描法（**Pointillism**） 用點繪製色彩的技法，而非用線或面。這個技法由喬治‧秀拉發展出來，亦稱為「分割法」（divisionism）或「新印象派」。

肖像（**Portrait**） 近距離觀察一個人、動物或花，追求一定程度的精確性。

後印象派（**Post impressionism**） 法國藝術運動流派。它是印象派的延展，但同時也反思印象派的局限性。後印象派拒絕客觀記錄自然，反對片面追求外光與色彩，強調作品要抒發藝術家的自我感受和主觀感情。

比例（**Proportion**） 各部分之間的構成關係。

三分定律（**Rule of thirds**） 將一個區域以垂直和水平方向各劃分成三份。將你感興趣的中心點，放在四個交叉點中的任意一個，這種方法對於構圖十分有益。

奇數法則（**Rule of odds**） 構圖術語。以一組奇數物體，排列出視覺上最吸引人的圖像。

描影（**Shading**） 替圖畫添加陰影，創造出一種擁有質感、形體和三度空間的錯覺。

靜物（**Still life**） 擺放一組無生命的物體，使之具有藝術特徵。選擇傳統的物體，是為了表達它們的象徵意義。

點畫法（**Stippling**） 使用鉛筆、鋼筆的筆尖或雕刻刀創造出點的圖案；或以鈍的鬃毛畫筆蘸著顏料，與紙面垂直，上下反覆刻畫點狀圖案。

超現實主義（**Surrealism**） 在1920年的歐洲所發展的一種藝術風格，以人的潛意識作為創意來源，解放繪畫主題和想法。超現實主義藝術家經常描繪意想不到的或荒謬的物體，營造幻象氛圍，創造一種夢境般的場景。

色調（**tone**） 指物件主題的明度、亮度和暗度（非物體本身的色彩）。色調與色彩的更亮或更暗有關。黃色是亮色調，而紫色是暗色調。

兩點透視（**Two-point perspective**） 具有兩個消失點的透視結構。是一種表達空間的方法，相同尺寸的平行元素沿著左右兩邊交會的射線，看起來逐漸縮小，到達水平線左側和右側的消失點。

消失點（**Vanishing point**） 在直線透視中，平行線逐漸交會於這一點。

觀景窗（**Viewfinder**） 一個可調節的框，容許藝術家從各個觀點檢查潛在的物件，從而設計畫面的構成。

觀點（**Viewpoint**） 在構圖中，以這個角度觀看，圖像最具有審美價值（也或者是為了強調特別的元素）。

蟲視（**Worm's-eye view**） 從下往上或從低往高的觀點看物體，就像是地面上蠕蟲的眼睛裡所看。與之相反的是「鳥瞰」。

參考資料

網站

www.artforum.com

www.artrabbit.com

www.campaignfordrawing.org

www.drawn.ca

www.drawingcenter.org

www.drawingroom.org.uk

everypersoninnewyork.blogspot.com

www.moma.org

www.tate.org.uk

參考書目

Campanario, Gabriel, *The Art of Urban Sketching: Drawing on Location around the World*

de Zegher, Catherine and Cornelia Butler, *On Line: Drawing through the Twentieth Century*

Dexter, Emma, *Vitamin D: New Perspectives in Drawing*

Edwards, Betty, *The New Drawing on the Right Side of the Brain*

Gombrich, E. H., *Art and Illusion*

Gregory, Danny, *The Creative License: Giving Yourself Permission To Be the Artist You Truly Are*

Hanson, Dian and Robert Crumb, *Robert Crumb: The Sketchbooks 1981–2012, 6 Vol.*

Heller, Steven and Talarico Lita, *Typography Sketchbooks*

Hoptman, Laura J., *Drawing Now: Eight Propositions*

Mariscal, Javier, *Drawing Life*

Mitchinson, David, *Henry Moore: Unpublished Drawings*

Nicolaides, Kimon, *The Natural Way To Draw*

Pericoli, Matteo and Paul Goldberger, *Manhattan Unfurled*

Rowell, Margit and Cornelia Butler, *Cotton Puffs, Q-Tips, Smoke, and Mirrors: The Drawings of Ed Ruscha*

旅遊生活

養生

食譜　　　收藏

品酒

設計　　　語言學習
　　育兒

手工藝

靜態閱讀，互動app，一書多讀好有趣！

CUBEPRESS, ebooks & apps
積木文化‧電子書城

iTunes app store 搜尋：積木生活　　　免費下載

LIGHT

HANDS

art school

游藝館

五感生活

飲饌風流

食之華

五味坊

漫繪系

deSIGN⁺

wellness

CUBEPRESS, All Books Online
積木文化・書目網

cubepress.com.tw/list

Credits

Beverly Philp

Many thanks to my family, my father and mother in-law, and an extra special thank you to Suki.

Sam Piyasena

A special thanks to Dad and Mum for their help and encouragement. Many thanks to Sandy, Vas, Sophie, Sonny, and Harry. Finally, an enormous thanks to Suki for her patience and love.

We would both like to thank Moira, Lily, Karin, Kate, and Julia for their support and hard work. Also thanks to everybody else who worked on the book—especially to Gareth, the supermodel!